唐朝

當書法穿越

杜萌若

作

當書法穿越唐朝

作　　者　杜萌若
封面設計　賴柏燁
內文排版　高巧怡
行銷企畫　劉育秀、林瑀
行銷統籌　駱漢琪
業務發行　邱紹溢
責任編輯　吳佳珍
總編輯　李亞南
出　　版　漫遊者文化事業股份有限公司
地　　址　台北市105松山區復興北路331號4樓
電　　話　（02）27152022
傳　　真　（02）27152021
服務信箱　service@azothbooks.com
營運統籌　大雁文化事業股份有限公司
地　　址　台北市105松山區復興北路333號11樓
之4
劃撥帳號　50022001
戶　　名　漫遊者文化事業股份有限公司
初版一刷　2019 年 11 月
初版三刷(1) 2020 年 10 月
定　　價　新台幣390元

ISBN　978-986-489-367-6

《當書法穿越唐朝》© 杜萌若2019
本書中文繁體版由中信出版集團股份有限公司授權
漫遊者文化事業股份有限公司在除中國大陸以外之
全球地區（包含香港、澳門）獨家出版發行。
All rights reserved.
版權所有，翻印必究
◎本書如有缺頁、破損、裝訂錯誤，請寄回本公司
更換。

國家圖書館出版品預行編目(CIP)資料

當書法穿越唐朝 / 杜萌若作. -- 初版. -- 臺北市：漫遊者
文化出版：大雁文化發行, 2019.11
232 面；17×23 公分
ISBN 978-986-489-367-6(平裝)
1.書法 2.唐代 3.中國
942.092　　　　　　　　　　　　　　　108018519

azoth books
https://www.azothbooks.com/
漫遊，一種新的路上觀察學
漫遊者　漫遊者文化 AzothBooks

遍路文化
on the road
https://ontheroad.today/about
大人的素養課，通往自由學習之路
遍路文化．線上課程

目錄

引言

拋開科幻小說裡虛構的時光機不談，假如你真想思接千載，穿越歷史，去和唐代大詩人李白面對面，那就「見字如面」好了。李白有一紙傳世手書《上陽臺帖》，寫的是一首詩，書法豪壯雄邁，「書為心畫」，最可明心見性，你面對這紙李白真跡，那也就詩仙風采如在眼前了。

「當書法穿越唐朝」，你也可以用「見字如面」的方式和武則天面對面。武則天寫的一塊大碑《升仙太子碑》流傳到了現在，用的是草書，她也是史上草書入碑第一人，你去看碑上的字，氣度極其安詳，似乎與史書所記載的霸氣外露的一代女皇不太相合。但是，「書為心畫」，書法不會騙人，最可明心見性，碑上氣度安詳的點畫絕對對應著一個骨子裡氣度安詳的真實武則天。洛陽龍門石窟有尊盧舍那那大佛，相傳是依照武則天相貌雕鑿而成，比照著欣賞一下武則天手書的《升仙太子碑》和那尊盧舍那那大佛，你會發現二者之間真的有七八分神似。「見字如面」，反正我寧可相信武則天本性上是個氣度安詳的佛系女子。

「當書法穿越唐朝」，你將會在接下來的唐朝書法故事裡體驗一個真實的唐朝，書法不會騙人，這是真的。

壹

唐太宗：玩轉創意的書壇影帝

雪晨林寒尚翠

暖光春年節優易

暄涼幾積其妙

難

中國書法史上有兩大盛世，一是東晉（317―420），二是唐代（618―907）。東晉出了王羲之、王獻之這對黃金父子組合，史稱「二王」。父親是大王，兒子是小王，一副書法撲克牌，「大小王」全在東晉。再看唐代，先有「歐虞褚薛」，即歐陽詢、虞世南、褚遂良、薛稷，初唐書法四大家；又有「顛張醉素」，張旭配懷素，史上最強草書組合；再有「顏筋柳骨」，顏真卿配柳公權，史上最強楷書組合。以上三套唐書組合，單拎出哪一組合和「二王」組合比，實力上都有差距，可是如果採用人海戰術，三套唐書組合湊成一個戰隊，這邊是四個「2」四個「A」，那邊是「大小王」，八張大牌對兩張王牌，起碼占了兵多將廣的厚度優勢。

唐書之盛，勝在氣象，大師多，名作多，真草篆隸行，每種書體都有頂級專家和頂級經典，而唐楷和狂草兩項更是震古鑠今、冠絕書史。聞一多先生講唐詩，發明了一個詞――詩唐。詩歌的唐朝，詩歌進入了唐代社會生活的每一個角落，在整個中國詩歌史上，唐詩的群眾基礎之雄厚空前絕後。唐書之盛，就像唐詩之盛一樣，在唐人的生活中，書法也無處不在，在整個中國書法史上，唐書的群眾基礎之雄厚也是空前絕後。

唐書之盛，離不開帝王的宣導之功，尤其是初唐「貞觀之治」的締造者唐太宗李世民（626―649年在位），他一生熱愛書法，學習書法，重視書法，強調書法在國家文化建設中的重要意義，且以帝王身分為唐書之盛完美開局。《當書法穿越唐朝》就從唐太宗開始講起。

【圖 1-1】唐太宗《晉祠銘》的飛白書碑額（局部）

1 玄武門賜書風波

貞觀十八年（644），早春的一天，唐太宗召集滿朝三品以上的文武官員，在玄武門舉辦了一場盛大的宴會。這一天的君臣大聯歡，氣氛非常熱烈，他們不但酒喝得盡興，還有才藝表演，最後唐太宗要給大夥兒當場露一手絕活兒——飛白書。什麼叫飛白書呢？所謂飛白書，是古代的一種花體書法，相傳為東漢末年大書法家蔡邕所創，是用軟毛筆模仿硬掃帚「掃」字，使筆道絲絲中空，富有裝飾性。這種書體，練的人極少，練成的更沒幾個，偏偏這裡面就有唐太宗。我們看他寫的飛白書【圖1-1】，那是相當地道呀！

現在，玄武門大宴群賢畢至，唐太宗來了興致，他「唰唰唰」信筆寫下一紙飛白，賺了個滿堂彩。寫完字，放下筆，他笑著說道：「這張字，在座諸位，誰搶著歸誰。」群臣一聽，一下子炸開了鍋，爭先恐後一擁而上，誰都想搶得這件幸運大獎。散騎常侍劉洎酒喝得最多，膽子最壯，他跑在了所有人的前頭，最後一躍登上了御床，從唐太宗手中一把奪過了那張字。剎那間，群臣全愣住了：不好！衝動是魔鬼，劉洎這回攤上大事了！

御床，顧名思義，是皇帝的專用床榻，大臣上御床，和他們私穿龍袍的性質差不多，要判謀反罪的。如夢初醒的群臣集體跪地叩頭，劉洎瞬間崩潰，酒也醒了，沒想到那邊唐太宗卻撫髯大笑，高聲宣布，這次飛白書幸運大獎的獲得者是跑得最快、跳得最高的劉洎。群臣山呼萬歲，劉洎當場淚奔。

整個事件最終有驚無險，以喜劇收場，起決定因素的當然是被登了御床的唐太宗。那麼，唐太宗在此次事件中為什麼會表現得如此寬容大度呢？

其實，在平時，唐太宗就經常把自己的書法賜給有功之臣，以示表彰獎勵。一把團扇，他寫上幾筆飛白，就能換來一位大臣的一片忠心，這實在是一筆投入小而收益大的超划算政治交易。

這次君臣宴會，唐太宗把喝酒、表演和賞賜飛白書的舞臺選在了玄武門，也是別有深意的。

十九年前（626），年輕的李世民在這裡發動了震驚朝野的玄武門事變，殺死大哥太子李建成和四弟李元吉，進而逼迫父親唐高祖李淵退位，從此開啟了「貞觀之治」的絕世偉業。然而，玄武門

事變也從此成了唐太宗一生都無法解開的心結。這次，唐太宗刻意在玄武門設宴、賜書，就是要在此地營造出一種大家庭式的祥和氣氛，讓大家忘記過去，珍惜現在。這是唐太宗利用書法為政治服務的一著妙棋。

② 朝堂屏風書法展

唐太宗利用書法為政治服務，還有一著妙棋，他把個人書法展示到朝堂大殿之上，張貼書法作品的展示板便是殿內的屏風。他精心選擇了一些關於前代政治興亡得失的語錄和逸事，抄錄下來，然後令手下張貼於朝堂大殿的屏風之上，以示群臣。群臣在欣賞唐太宗美妙書法的同時，也閱讀了那些關於前代政治興亡得失的語錄或逸事，他們既感受了書法審美教育，也接受了思想政治教育。就這樣，朝堂大殿的屏風成了唐太宗政治大師課的黑板。

下面，我們看到的是唐太宗的《屏風帖》的一個片段【圖1-2】：

齊桓公視管仲疾，因問孰可為代。

管仲曰：「知臣莫若君。」

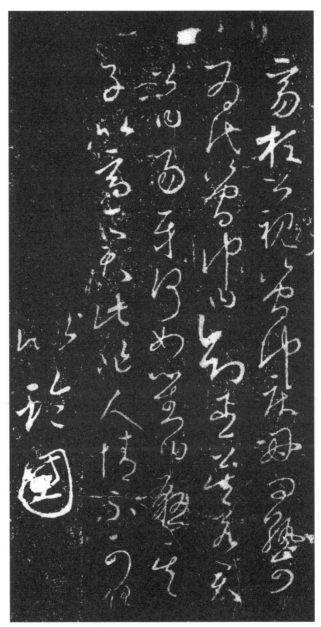

【圖 1-2】唐太宗《屏風帖》（局部）

公曰：「易牙何如？」

對曰：「殺其子以適君，此非人情，不可任以臨國。」

齊桓公是春秋時期齊國最有作為的君主，也是春秋五霸之一，他最為倚重的大臣是相國管仲。管仲得了重病，齊桓公去看望他，並詢問他日後誰當他的接班人合適。管仲說「知臣莫若君」，他把皮球又踢還給了齊桓公。於是，齊桓公說出了自己心目中的理想人選──易牙。

易牙這個人本來是齊桓公的御廚，其烹調手藝高超。他逢迎主上的手段更高超，心術不正，是個小人，可齊桓公非常喜歡他。有一次，齊桓公和易牙開玩笑說：「這輩子，我什麼肉都吃過了，就是沒吃過人肉，真想嘗一嘗啊。」說者無心，聽者有意，易牙回家烹了自己的兒子，做成肉羹獻上。齊桓公吃過後稱讚肉羹味道鮮美，問易牙如此美味是何肉所烹，易牙說出真相後，齊桓公大驚失色，問他為什麼要這樣做。易牙回答說，他的職責就是要全力滿足君主的任何願望。齊桓公聽後，噁心到想吐，感動到流淚，從此他就把易牙看成了心腹之臣。

現在，齊桓公竟然想把這個小人提拔為管仲的接班人。面對著昏聵的君主，管仲選擇了實話實說：「易牙殺了他的兒子來取悅君主，這實在是太違背人情常理了，絕對不能委之以經國重任！」

唐太宗把這個故事寫下來，展示於朝堂屏風之上，是希望手下群臣學習管仲直諫君王的精神，

【圖 1-3】王羲之的尺牘草書「可」「君」「為」「何」字

【圖 1-4】唐太宗《屏風帖》的草書「可」「君」「為」「何」字

的書法。

法是最美的，學書法，就要學王羲之

想向手下群臣廣而告之：王羲之的書

帖》，就是要把他的書法審美教育思

個「追星族」。唐太宗這麼寫《屏風

徹底放下了一代雄主的派頭，整個一

書法又是多麼小心翼翼，亦步亦趨，

二者何其相似！唐太宗模仿王羲之的

組是唐太宗的《屏風帖》中的草書，

1-4】。一組是王羲之的草書，另一

我們來比較一下下面兩組字【圖 1-3、

帖》展現的是正宗王羲之草書的風采，

書法審美教育方面的內容呢？《屏風

這是思想政治教育方面的內容。那麼，

切忌像奸臣易牙那樣一味逢迎主上，

3 獨尊王羲之

貞觀二十年（646），唐太宗詔令房玄齡、許敬宗等人主持編修《晉書》，至貞觀二十二年（648），《晉書》編修完成，唐太宗親自為其中的《王羲之傳》作論，認為歷覽古今的書法大家：

盡善盡美，其唯王逸少乎……心慕手追，此人而已，其餘區區之類，何足論哉？

——李世民《王羲之傳論》

逸少是王羲之的字，唐太宗明確表示，自己仰慕追求的書法偶像唯王羲之一人而已，其餘的所有書家，他全都看不上眼。這其中當然也包括王羲之最大的書壇競爭對手——他的兒子王獻之。

唐太宗論書時，講求骨力，他是這樣講的：

今吾臨古人之書，殊不學其形勢，唯求其骨力。及得其骨力，而形勢自生耳。

——李世民《論書》

唐太宗說，我現在臨習古人的書法，不學其外在的字形和字勢，單單追求其骨力；有了骨力，

【圖 1-5】王羲之《何如帖》（局部，左圖）、王獻之《廿九日帖》（局部，右圖）比較

【圖1-6】唐太宗「敕」字

字形和字勢自然就全都有了。我們比較一下王羲之《何如帖》和王獻之的《廿九日帖》【圖1-5】。王羲之的字明顯更硬氣，更勁挺，更有骨力，它們彷彿是用鋒利的刀刃凌空剔出來的一樣。王獻之的字當然也很有力量，但他的力量是柔柔厚厚的那種，是肉感型的，骨力顯得不很突出。唐太宗喜歡王羲之的骨感型書法，不喜歡王獻之的肉感型書法，整個初唐書法的時代審美標準也大體如此。

我們現在學習王羲之的草書，最常用的法帖是《十七帖》。《十七帖》共一零七行，九四三字，依唐尺度量，長一丈二尺。全帖結尾處，有一個大大的「敕」字【圖1-6】，這個「敕」字正是出自唐太宗之手。那麼，王羲之的《十七帖》究竟與唐太宗有著怎樣的關聯呢？

晉人的書法，主要書體是草書、行書，主要體式是尺牘小品。尺牘就是書信，晉人寫信，文字簡約，一般也就三五行，至多不過十幾行，是小品風格的。王羲之的這幅三行草書尺牘，開頭是「十七日」三字，所以帖名就叫《十七帖》【圖1-7】，原裝的《十七帖》其實就這三行。唐太宗詔令相關專家彙集了二十多件王羲之的草書尺牘，連成了長卷形式，以三行尺牘小品《十七帖》居首，因此，這件一丈二尺的皇皇巨制就也叫成了《十七帖》。

唐太宗於帖尾寫下大大的「敕」字，表明他是這一《十七帖》合成工程的總設計師和總出品人。

玄奘大師取經歸來後，唐太宗對他大加禮遇。貞觀二十二年（648），玄奘大師譯出佛教大經《瑜伽師地論》後，請唐太宗作序，唐太宗欣然應允。寫成了《大唐三藏聖教序》，並令太子李治撰寫《大唐三藏聖教序記》。

玄奘大師所在的弘福寺僧人懷仁立下宏願，有志於將唐太宗父子的序文和序記，以及玄奘大師所譯的《心經》合成一碑，碑文擬集王羲之的行書而成。唐太宗全力支持和配合懷仁的大唐中國夢，盡出內府所藏王羲之的法帖，以供懷仁集字之用。懷仁的這一集字碑工程，從貞觀二十

有了《十七帖》，後人再提到王羲之的草書，首先想到的就不再是那些零碎的尺牘小品，而是一個完整的大冊了。唐代的書法體式以豐碑大冊為特色，集王羲之草書之大成的《十七帖》是一件唐式大冊，而集王羲之行書之大成的《集王聖教序》則是一座唐式豐碑【圖1-9】。說起這塊《集王聖教序》碑，就不能不提到那位西行求法的玄奘大師。

【圖1-7】王羲之《十七帖》（局部）

【圖 1-8】王羲之《十七帖》（局部）

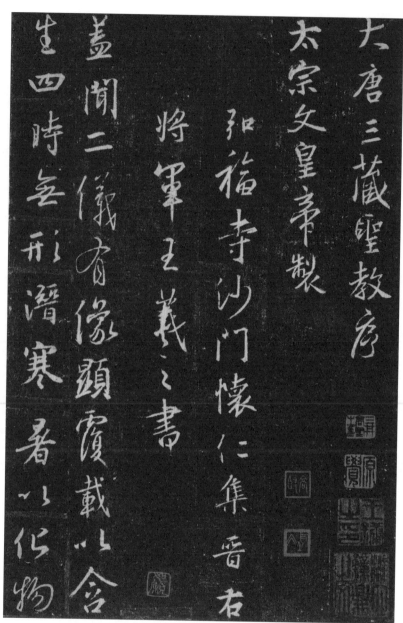

大唐三藏聖教序

太宗文皇帝製

弘福寺沙門懷仁集晉右

將軍王羲之書

蓋聞二儀有像顯覆載以含

生四時無形潛寒暑以化物

【圖1-9】《集王聖教序》（局部）

4 發現《蘭亭序》

年（648）正式啟動，至唐高宗咸亨三年（672）立碑落成，歷時二十五年，他能夠實現夢想，第一個要感謝的就是已經辭世二十四年的官方贊助人唐太宗。

金庸先生的《倚天屠龍記》中有這樣六句江湖口訣：「武林至尊，寶刀屠龍。號令天下，誰敢不從？倚天不出，誰與爭鋒？」懷仁的《集王聖教序》就好比書壇至尊的屠龍刀，那麼，「誰與爭鋒」的書壇倚天劍，何者可以當之呢？答案很簡單，當然是傳說中的天下第一行書書法帖《蘭亭序》了。而講到《蘭亭序》，還是離不開唐太宗。

晉穆帝永和九年（353），這一年農曆的三月初三日，王羲之召集四十餘位名士，在會稽山陰的蘭亭舉辦了一次大型的雅集活動。據說蘭亭雅集這一天，王羲之的興致很高，酒醉之後，他乘興寫下了紀念這次活動的文章《蘭亭序》，且事後重寫數遍，卻怎麼也寫不出雅集現場書寫時的那種感覺了。王羲之非常珍視這第一稿的《蘭亭序》，將其視為他平生的第一得意之作，並叮囑子孫一定要世代寶藏。

就這樣，《蘭亭序》成了王家的傳家寶，二百多年過去了，傳到王羲之的七世孫智永的手中。

唐太宗｜玩轉創意的書壇影帝

顯赫一時的東晉第一門閥世家琅琊王氏，到了南朝末年，已是敗落不堪。智永遁入空門，晚年居住在隋朝江南吳興的永欣寺，吳興就在現在的浙江湖州。智永整日在清冷閣樓的禪房裡練字，圓寂之前，把《蘭亭序》傳給了弟子辯才。辯才年復一年地守護著《蘭亭序》，老了，鬍子白了，這時已是大唐的天下。

唐太宗的皇家內府裡收藏的王羲之法帖真跡三千多件，可是，其中單單缺了傳說中的天下第一名品《蘭亭序》。唐太宗派人多方打聽《蘭亭序》的下落，所有的情報匯聚到一起，全都指向了同一個地點──吳興永欣寺；指向了同一個人──老和尚辯才。

唐太宗下詔，把辯才從吳興請到了都城長安，兩人見面以後，他很客氣地向辯才詢問《蘭亭序》的情況。辯才也很客氣地回答，不知道，不知道，不知道。唐太宗拿老和尚沒辦法，只好放他回永欣寺了。

看到皇上為《蘭亭序》的事情煩心，大臣房玄齡上奏道：「監察御史蕭翼這個人，年輕，有能力，點子多，陛下可以派他去永欣寺做臥底，伺機智取《蘭亭序》。」於是，唐太宗召見蕭翼，跟他說明了此事。蕭翼爽快地表示，自己給皇上做臥底很光榮，保證完成任務，他自己只有一個要求，就是得帶上幾件內府所藏的王羲之法帖真跡。唐太宗說：「這沒問題，我有三千多件呢！」

接下來，蕭翼改頭換面，扮成了一個落魄書生，南下潛伏到永欣寺一帶，略施小計，就騙取了老和尚辯才的信任，兩人結成忘年交。

有一天，蕭翼與辯才閒聊天，聊著聊著，就聊到了書法。

蕭翼對辯才講：「我家先祖留下了幾件王羲之的墨蹟，它們是稀世之珍、傳家寶，我就是窮死、餓死也不能變賣呀！」

辯才很是好奇：「你能不能明日拿來讓老僧也飽飽眼福？」

蕭翼點頭答應。第二天，他帶來了從宮裡借出來的那幾張王書，呈給辯才看。

辯才端詳良久，緩緩說道：「這的確是王羲之的真跡，不過它們並非極品，皆不及老僧手頭的一件。」

蕭翼問：「哪一件？」

辯才答：「《蘭亭序》。」

蕭翼假裝笑道：「我聽說《蘭亭序》早就不在人間了，您的那件，肯定是贗品。」

辯才笑而不答，他轉身去取《蘭亭序》了。不多時，他取來《蘭亭序》，一邊展示給蕭翼看，一邊得意地問道：「你看看，這張是不是最好？」

蕭翼點頭稱是，隨後馬上從懷中取出唐太宗取《蘭亭序》的詔書，宣詔之後，小心翼翼地卷起《蘭亭序》，朝辯才作了個揖，轉身揚長而去。再看老和尚辯才，當場暈倒，不省人事了。

這個蕭翼智取《蘭亭序》的故事，在唐代流傳甚廣，有個叫何延之的人還專門寫了篇傳奇《蘭亭記》，把此事的本末講得非常清楚。在這篇《蘭亭記》中，故事的大結局是這樣的：

貞觀二十三年（649），聖躬不豫，幸玉華宮含風殿。臨崩，謂高宗曰：「吾欲從汝求一物，汝誠孝也，豈能違吾心耶？汝意如何？」高宗哽咽流涕，引耳而聽，受制命。太宗曰：「吾所欲得，《蘭亭》，可與我將去。」

——何延之《蘭亭記》

貞觀二十三年是西元六四九年，這一年，唐太宗五十二歲。重病不起，臨終之際，他在玉華宮含風殿對太子李治說：「我想向你要一件東西，你如果真孝順的話，就一定不能違背我的心願。你意如何？」太子李治，也就是後來的唐高宗（649—683 年在位），哭著點頭答應。唐太宗說：「我想要的，只有《蘭亭序》，就讓它伴我而去吧！」於是，《蘭亭序》的真跡就陪伴著唐太宗，被葬進了他的陵墓昭陵。

那麼，唐太宗擁有那麼多的王羲之法帖，為什麼單單癡迷《蘭亭序》呢？解釋這個問題，或許以下三點理由可以成立：

第一，《蘭亭序》共二十八行，三二四個字，規模宏大。它本身又是一篇絕妙的好文章，比之任何一件傳世的王羲之的尺牘小品，都更符合唐人對書法經典代表作的大型化要求。

第二，蘭亭雅集是王羲之一生的華彩時刻。中國好書法《蘭亭序》配中國好故事蘭亭雅集，

這個傳奇光環也是所有傳世的王羲之的尺牘小品都不具備的。

第三，《蘭亭序》小巧柔媚的書風在王書中獨樹一幟，王羲之名下如此風格的作品只此一件。

物以稀為貴，因此它脫穎而出【圖1-10】。

這裡列出的三點理由，看起來應該都是很充分的，似乎足以證明《蘭亭序》在王羲之法帖中的特殊性。不過，問題遠遠不是這麼簡單，關鍵在於第三點，也就是《蘭亭序》的書風問題。王羲之的書法在不同階段有不同特點，他的書風的確存在各種變化，但變中總有不變在，那就是有一種大氣而高貴的精神氣質。王羲之寫字，從來就沒有寫得小巧柔媚過。既然在他名下如此風格的作品只此《蘭亭序》一件，那麼，換個角度看，我們也完全有理由懷疑這所謂「天下第一行書」到底是不是真品。

其實，有關《蘭亭序》問題的真相，還存在著這樣一個故事版本：

在蘭亭雅集現場或事後，王羲之的確寫過《蘭亭序》。可是，這件《蘭亭序》和王羲之一生所寫的絕大多數作品命運一樣，也失傳了，不但我們沒見到，就連智永和辯才也沒有見到過，對於他們而言，《蘭亭序》也都只是個傳說中的存在。

辯才隨師父智永學書法，學得非常像，但他非常清楚地知道，自己的書法天賦在師父之上，何必再去寫八百本《千字文》呢？辯才產生了一個靈感，也可以說是一個惡念，他要假借王羲之之名，再造一件《蘭亭序》。

永和九年歲在癸丑暮春之初會
于會稽山陰之蘭亭脩禊事
也群賢畢至少長咸集此地
有崇山峻領茂林脩竹又有清流激
湍暎帶左右引以為流觴曲水

是日也天朗氣清惠風和暢仰
觀宇宙之大俯察品類之盛
所以遊目騁懷足以極視聽之
娛信可樂也夫人之相與俯仰
一世或取諸懷抱悟言一室之內
或因寄所託放浪形骸之外雖

有崇山峻領茂林脩竹又有清流激

也群賢畢至少長咸集此地

隨事遷感慨係之矣曏之所

欣俛仰之間以為陳迹猶不

或因寄所託放浪形骸之外雖

趣舍萬殊靜躁不同當其欣

【圖1-11】《蘭亭序》（局部）

【圖1-12】《蘭亭序》（局部）

辯才精心偽造了《蘭亭序》，有意設計了一些塗改刪減的痕跡【圖1-11】，還有意寫了錯字，如把「崇山峻嶺」的「嶺」字寫成了衣領的「領」【圖1-12】等，成功地製造出一種王羲之酒醉之後率性書寫的假象。

辯才又利用師父智永為王羲之七世孫這個特殊身分大做文章。他編造了一個《蘭亭序》家傳譜系的神話，然後巧妙地散播出去。永欣寺已經被渲染成一座神祕的藏經閣。老和尚辯才下了魚餌，就等大魚上鉤了，他要釣的大魚，正是唐太宗。

大魚果真上了鉤。唐太宗把辯才請到長安，詢問《蘭亭序》的情況時，辯才故意一問三不知，

他還要把魚鉤下得更深些。後面的劇情就是蕭翼來做臥底取書。表面上看這是朝廷的監察御史喬裝打扮來騙永欣寺的老和尚，其實和《三國演義》裡的蔣幹盜書差不多，被牽著鼻子走的其實是這位臥底。等到蕭翼得到了《蘭亭序》真本，它確實是真本，真是辯才寫的。辯才怎麼樣了？他暈過去了，其實是樂暈過去了。

唐太宗終於拿到了夢寐以求的《蘭亭序》，興奮異常。可等展開來一看，他一下子就什麼都明白了，這《蘭亭序》是假的。說到鑑定王羲之的書法，唐太宗絕對是大行家，可是我們看唐太宗接下來是怎麼做的。他朝夕把玩，愛不釋手，死前還要立遺囑，要與《蘭亭序》永遠不分離。這叫什麼？

「三十六計」裡有這一計——「將計就計」，這要的是什麼？面子呀。辯才和唐太宗，這兩位都太厲害了，都有影帝級的演技，必須補充一句，蕭翼的龍套跑得也不錯。這個版本的《蘭亭序》故事其實是個喜劇故事，姑妄言之，姑妄聽之吧。

有一個事實不能不注意，那就是在唐太宗本人得《蘭亭序》以後創作的兩件行書名作《晉祠銘》和《溫泉銘》中，我們根本沒有發現《蘭亭序》書風影響的痕跡，這是為什麼呢？意味非常微妙啊！說起《晉祠銘》和《溫泉銘》，它們在書法史上之所以聲名顯赫，不是因為它們是皇帝寫的，而是因為書寫者唐太宗這位皇帝第一個做出了以行書寫碑的驚人創舉。

⑤ 行書入碑第一人

書寫碑文要用正體，即篆書、隸書、楷書這些不連筆的字體，這是唐代以前的規矩。唐太宗不擅長寫正體，無論是篆書、隸書，還是楷書。可是該寫的碑，唐太宗還是一定要親筆來寫的，怎麼辦？按規矩勉強以自己不擅長的正體為之嗎？這不是唐太宗的辦事風格。按規矩，唐太宗不是嫡長子，也不是太子，他當不上皇帝，可是他破了規矩，在玄武門殺了身為嫡長子暨太子的大哥李建成，這才有了後來的「貞觀之治」。在唐太宗那裡，有一個不成文的規矩，一切規矩都是用來打破的。用擅長的行書來寫碑，這就是唐太宗給自己立的新規矩。

自從唐太宗成了第一個吃螃蟹的人，首先以行書入碑以後，行書碑這種書法形式在唐代的碑刻文化中就逐漸風靡起來。可以這樣說，唐太宗是行書的哥倫布，發現了石碑這塊行書生存的新大陸。

我們把《晉祠銘》和《溫泉銘》【圖1-13】擺在一起看。《晉祠銘》寫於貞觀二十年（646），《溫泉銘》寫於貞觀二十二年（648），它們書寫時間差不多，書風卻大為不同，前者莊重肅穆，後者流暢潤滑。這是為什麼呢？

《晉祠銘》立碑於山西太原的晉祠。在隋朝末年，青年李世民隨父親李淵起兵於太原，大唐立國安穩之後，晚年的唐太宗到此刻碑樹銘，以歌詠西周時期山西地區唐叔虞的建國美政，宣揚

【圖 1-13】唐太宗《晉祠銘》（局部，左圖）、《溫泉銘》（局部，右圖）比較

【圖 1-14】《溫泉銘》三點水旁字例

唐王朝的文治武功。碑文政治意義重大，所以他有意採取了莊重肅穆的書風來表現。相對於《晉祠銘》，《溫泉銘》的內容就要輕鬆許多了，字寫的是唐太宗泡溫泉療養治病的事情。由於它的第一主題詞是溫泉，所以唐太宗書寫時就突出了流暢潤滑的感覺。在三點水旁的字例中，這種感覺尤其強烈【圖 1-14】。

唐太宗從小就形成了英武的性格，他能弓善射，馬上取天下。他愛馬成癖，死前也立下遺命，讓最好的工匠雕刻他最喜愛的六匹駿馬裝飾昭陵，號稱「昭陵六駿」【圖 1-15】。唐太宗的書法，平時在紙上恣意揮灑的時候，往往會不經意間寫出一種駿馬奔騰的氣勢來。

《晉祠銘》和《溫泉銘》畢竟是唐太宗寫在石碑上的，多少有些放不開。《溫泉銘》看起來有些像一種叫作盛裝舞步的馬術競技，優雅而不免矜持；《晉祠銘》看起來更像是天馬入廄，他有意抑制張揚的個性，表現得尤其內斂。這種書寫風格，唐太宗主要是受了他的書法老師虞世南的薰陶影響而形成的。那麼，虞世南究竟有何神通，能夠馴服唐太宗這匹天馬，使他寫出如此氣質內斂的書法呢？請繼續關注下一講——「君子之書」虞世南。

唐太宗 玩轉創意的書壇影帝

【圖1-15】昭陵六駿
六匹馬的石刻，曾經在唐太宗陵寢昭陵的北祭壇中安放。後來歷經戰亂，其中兩個石刻流散海外，被賓夕法尼亞大學收藏，其餘收藏在陝西西安碑林博物館中。

虞世南：心態最好的書法養生達人

非時鳴鳥弗至哲人云
竹素懸諸日月既而仁獸
風雲而潤江海斯皆紀乎
洋焉充宇宙而洽幽明雖

「五絕」虞世南

唐高祖武德四年（621），虞世南以竇建德東夏王朝降臣的身分入唐，被當時任秦王的李世民收留做了秦王府的幕僚。這一年，虞世南六十四歲，李世民二十三歲，兩人一見如故，成了忘年交。

日後，秦王李世民當上了唐太宗，稱讚虞世南這個人了不起，說他有五絕：

一曰德行，二曰忠直，三曰博學，四曰文辭，五曰書翰。

——劉昫《舊唐書·虞世南傳》

這個「五絕」的排序很有意思，把虞世南最為世人所知的書法排在了末尾，而把「德行」和「忠直」兩項排在了前面，這說明唐太宗首先看重的是虞世南的人品。

貞觀十二年（638），八十一歲的虞世南逝世，唐太宗非常傷心，對兒子魏王李泰說：

虞世南於我，猶一體也。

吾有小失，必犯顏而諫之。

——《舊唐書·虞世南傳》

唐太宗以「一體」來形容自己與虞世南的關係，可見兩人感情之深。虞世南為人溫和儒雅，可是，一旦發現唐太宗有了過失，哪怕這過失很小，他也會像性格剛直的魏徵一樣，毫不顧及君王顏面，勇於直諫。對於這一點，唐太宗也是非常感念的。

虞世南「五絕」的第三項、第四項「博學」和「文辭」，指的是他在做學問、寫文章方面的成就。

早在隋朝任職之時，虞世南就曾編纂過一部大型類書《北堂書鈔》，在古代，類書很類似於我們現在的百科全書，它是文人寫作詩文時查找辭藻或典故的工具書。虞世南能夠獨立完成這樣一部大部頭的類書，足見他的博學。有一次，唐太宗請虞世南書寫一套屏風，內容要求是漢代劉向的《列女傳》，不巧這部書的原本卻怎麼也找不到了。這可怎麼辦呢？我們看虞世南是怎麼辦的。他輕輕鬆鬆地默寫出了全書，而且一字不差。唐太宗這回徹底服了，虞老師高，實在是高！

不管怎麼說，在虞世南的「五絕」之中，最絕的還是他的第五絕「書翰」。虞世南的書法，絕就絕在那骨子裡透出的君子之風。君子立身端正，虞書立形端正。君子比德於玉，虞書溫潤如玉。君子以和為貴，虞書同樣以和為貴。虞世南的書法與他的人格是高度統一的，唐太宗佩服他的書法，更佩服他的人格。在初唐書壇，虞世南「居高聲自遠」，全心全意地傳播了書法正能量。

2 寫「戈」的藝術

從某種意義上講，皇帝弟子唐太宗書法有成，也堪稱虞世南平生的一件傑作。唐太宗對外宣稱，他的字取法王羲之，「心慕手追，此人而已」，在這裡面，其實還是有一點小虛榮的。北宋的大書法家米芾心直口快，也是出了名的「毒舌」，他一句話就揭出了唐太宗的老底：

唐太宗力學右軍不能至，復學虞行書，欲上攀右軍。

——米芾《書史》

王羲之官拜右軍將軍，後人多稱其為王右軍。米芾說，唐太宗花大力氣學王羲之的字，卻苦於不得要領，他只好轉而去學虞世南的行書，想以虞書為階梯，再上攀到王書那裡。唐太宗的心思全讓米芾給點中了，他在外面說自己是學王羲之的字，其實私下裡，直接取法的是他的書法老師虞世南的字。

有一次，唐太宗寫字時，寫到了一個「戩」字，《西遊記》裡的二郎神名叫楊戩，就是這個「戩」字。唐太宗寫這個「戩」字，只寫了左半邊，卻把右半邊空出來，不寫了，為什麼呢？寫不好！唐太宗練字很用功，可是，很長一段時間，寫來寫去，總是寫不好戈鉤。寫字一遇到戈鉤旁的字，他的心裡就發慌。這次寫到這個「戩」字，戈鉤旁他乾脆不寫了。

放下筆，唐太宗令手下急召虞世南上殿議事。不多時，年過七旬的虞世南氣喘吁吁地趕來了，趕緊問道：「不知聖上有何要事相商？」唐太宗拿過剛寫的那個字，微微一笑說：「朕無甚要事，但求愛卿補足此『戩』字右半邊，示朕以『戈』法。」虞世南一聽，氣樂了，就這事呀！聖上學書，可真是不瘋魔不成活呀！好在虞世南性情柔順，樂呵呵地補上了「戈」。

唐太宗好言送走了好脾氣的虞世南，又馬上請來了暴脾氣的魏徵，還是談書法，讓魏徵品評一下剛才寫的那個字。魏徵一聽，也氣樂了，就這事呀！聖上學書，可真是不瘋魔不成活呀！唐太宗喜歡魏徵這個人，就是喜歡他敢講真話。結果呢，魏徵氣哼哼地講了一句真話，竟然逗得唐太宗笑出了眼淚。魏徵講了句什麼真話呢？他是這麼說的⋯「臣觀聖上此作，唯有『戩』字『戈』法精妙。」魏徵真不愧是「貞觀之治」的一代名臣，練就了一雙火眼金睛，看人準，看字也準，看出了這個戈鉤寫得格外好，當然了，這是虞世南的手筆嘛！

那麼，虞世南的「戈」法到底是如何精妙呢？我們來看一下虞世南寫的「戈」字【圖2-1】。

【圖2-1】虞世南「戈」字

這個「戈」字的戈鉤，其筆勢很像是拉弓，想像一下，一個射雕手穩穩地拉開一張弓，弓弦微張時，就定住了，繃著勁兒，拉出一道漂亮的長弧線，彈性和力道全含在裡面了。寫戈鉤，難就難在這道長弧線的弧度上，弧度太小，勢蓄不足；弧度太大，又容易拉過了；要像虞世南那樣，寫得分寸恰好，曲直相生，那才是高手。

【圖2-2】王羲之（左）、虞世南（中）、唐太宗（右）「載」字

【圖2-3】王羲之「感」字（左）、虞世南「載」字（中）、唐太宗「歲」字（右）

虞世南這手寫戈鉤的絕活，並非出自他本人的發明創造，他其實幾乎完全是從王羲之的書法那裡揣摩得來的。我們再來看下面一組字例【圖2-2】，三個「載」字，依次出自王羲之、虞世南、唐太宗三人之手。三個戈鉤，三道非常相像的漂亮的長弧線，拉弓之勢一脈相承。得到名師的啟發和示範，唐太宗終於寫出了漂亮的戈鉤，他的學書策略很見成效，果然通過虞世南的階梯，上攀到了王羲之那裡。

寫戈鉤時，發力的要點是在長弧線的中腹處，正像拉弓時，吃勁兒的地方在弓弦的正中一樣，高手寫戈鉤，有時也喜歡把這種發力的原理顯露出來。

我們最後再看一組「戈」法字例【圖2-3】。「感」字是王羲之寫的，其戈鉤兩頭細，中間粗，像個棒槌；力在中腹，非常清楚。虞世南寫的另一個「載」字的戈鉤沒那麼粗壯，而其中腹還是

有明顯的鼓出了的，虞書留下了在這裡加力的痕跡。對於這種高難度的戈鉤寫法，唐太宗也想試試，結果如何呢？他寫的「歲」（歲）字的戈鉤，中腹倒是加上了力，可到下面該減力的時候慌了神，糊裡糊塗地拖過去了，軟綿綿的，寫砸了，極限挑戰失敗。拋開這個高難度的特例不說，李同學寫的戈鉤，成功率還是相當高的，學習成績優秀。

3 「二王」書法調劑師

像「二王」父子一樣，虞世南也屬於全能型的書法家，在楷、行、草三種字體上都達到了大師級的水準。功底如此深厚，可是講書法的時候，虞世南首先強調的並不是技術，而是心態。他說：

志氣不和，書則顛仆。

欲書之時，當收視反聽，絕慮凝神，心正氣和，則契於妙。心神不正，書則敧斜；

——虞世南《筆髓論》

虞世南指出，要寫字的時候，應該對字外的一切都視而不見，聽而不聞，心無旁騖；把所有的精神全凝聚到一起，心平氣和。能做到這些，寫起字來就會揮灑自如。可是如果做不到這些呢？

【圖 2-4】王羲之、虞世南「尊」字

心神不端正，字就會寫得東倒西歪；心氣不平和，字也不容易站穩，甚至會摔跟斗。唐代有一位書法理論大家和草書大家叫孫過庭，他在《書譜》中用「志氣和平」形容王羲之晚年的書寫狀態，虞世南如此講書法，正是深得王羲之書法的精神的。

虞世南學習王羲之的書法，重意不重形，取捨的意識非常明確，學什麼，不學什麼，什麼東西適合自己，什麼東西不適合自己，全都拎得清。論筆性，虞世南與王羲之的差別其實挺大的。

王羲之的筆性偏於清剛，虞世南的筆性偏於柔婉，同一個「尊」字，他們兩個人就寫出了兩種味道（【圖 2-4】）。

王羲之用筆筆鋒銳利，如斷金割玉，筆鋒這個詞，本身就隱含了刀鋒、劍鋒、戈鋒、矛鋒之類的意思。王羲之把柔軟的毛筆化成了刀劍戈矛，將鋒尖凌空劃入，「發」筆時「殺」過紙面的劃痕清晰地顯露。

再來看虞世南的用筆，就完全是另一種味道了，毛筆觸紙非常溫和，未留下任何劃痕，磨鈍了鋒刃，裹住了鋒尖，把筆鋒都藏起來了。古人形容虞世南的書法，有個詞用得最貼切——「君子藏器」。君子行路，也要帶上刀劍防身，可是並不把刀劍明晃晃地露在外面，而是貼身藏放，一點也不霸氣外露。虞世南寫字用筆就好比「君子藏器」，平和內斂，鋒芒不外露。

【圖2-5】王獻之《廿九日帖》（局部）

在筆性方面，虞世南其實是更貼近於王獻之那一邊的。對比二王父子的書法，王獻之的筆性明顯偏於柔婉，而筆性柔婉的王獻之書法又大致可以分為兩種類型。第一種類型，用筆以重按為主，點畫柔厚豐滿，就是唐太宗不喜歡的肉感型的那種【圖2-5】，虞世南也應該不是很喜歡。第二種類型，用筆以輕提為主，點畫柔韌筋道，富有彈性，柔中帶剛，以王獻之的小楷名作《洛神賦十三行》為代表【圖2-6】。王獻之的這種筋力型的字最對虞世南的路子，他也學得最深、最透。

我們看王獻之和虞世南分別寫的「遠」字【圖2-7】。它們的字形相似度非常高，單看兩個走之旁，體會一下那種提著筆鋒很悠長地抽出去的味道，好舒爽！古人把這種用筆形容為「抽刀斷水」，非常形象傳神。

【圖 2-7】王獻之（上圖）、
虞世南（下圖）「遠」字

【圖 2-6】王獻之《洛神賦十三行》（局部）

虞世南書法的基礎和核心就是王獻之的這種筋力型的字，有了這個基礎和核心，再上溯到王義之那裡，自然就不太會拘泥於一筆一畫的形似，從而生發出某種契機，能夠把「二王」的東西調和到一起。唐太宗口口聲聲說他只學王羲之，實際上，他是追隨虞世南，走上了同樣的一條調和「二王」書法的道路。

古人論晉唐書法，最經典的說法是「晉人尚韻」、「唐人尚法」，也就是說，東晉的書法講求韻致，唐人的書法更重法度。作為一名優秀的「二王」書法調劑師，虞世南一方面保持著「尚韻」的晉人傳統，另一方面又順從新的時代精神，加強了書寫的紀律性。這樣，在「尚韻」與「尚法」之間，他就求得了一種微妙的平衡。

《孔子廟堂碑》傳奇

虞世南的傳世法書，最著名的首推《孔子廟堂碑》。一聽名字，就知道這塊碑與孔子有著不解之緣。

唐高祖武德九年（626），皇帝李淵下詔立孔子第三十三代孫孔德倫為褒聖侯，並詔命重修孔子廟堂。此事在政教和文教上皆意義重大，需要立碑紀念。虞世南是當時公認的最有儒家君子之

風的名臣，又文章與書法兼擅，於是，撰文和書碑的任務自然就交到了他的身上。虞世南不負重託，相當出色地完成了《孔子廟堂碑》的撰文和書碑任務，宮廷裡也派出最優秀的刻工進行刊刻。

可是就在此碑即將立碑落成之際，玄武門事變發生，大唐王朝改天換地，唐高祖（618—626）時期的建設專案全面停工整頓，《孔子廟堂碑》也歇著了，想要面世，還需熬過漫長的等待期。

七年之後，唐太宗貞觀七年（633），漫長的等待終於有了結果，唐太宗詔許《孔子廟堂碑》立碑。

作為一個跨越了武德（618—626）、貞觀（627—649）兩個時代的文化項目，《孔子廟堂碑》在初唐的文化意義遠不僅僅是書法上的，它還是這一時期書法為政治服務的又一個典型案例。

李淵、李世民父子出身關隴將門，對於儒學原本沒什麼興趣，但是，唐王朝建立以後，他們逐漸意識到以文德治天下的重要性，於是華麗轉身，開始大力提倡儒學。

武德三年（620），唐高祖令國子學立周公廟、孔子廟各一所，且四時祭祀禮敬。武德七年（624），唐高祖又令以周公為先聖，孔子與之同享最高規格的祭祀。到了武德九年（626），唐高宗最重大的尊儒舉措就是重修孔廟，立孔子後代孔德倫為褒聖侯這件事了。

唐太宗即位之後，接過了父親的大旗，將尊儒進行到底。不過，他也做出了一項重大的改革，即把武德時期的周、孔並尊改成了獨尊孔子。貞觀二年（628），唐太宗詔令專門設置孔子廟堂，罷周公，且升孔子為先聖，以孔子弟子顏回為先師。貞觀四年（630），唐太宗又詔令全國各州縣都要設置孔廟。貞觀七年（633），虞世南七年前撰文並書寫的《孔子廟堂碑》正式立碑落成。這

塊紀念碑堪稱有唐一代政教的第一碑。

可是，這塊名聲顯赫的唐碑名品實在是命運多舛。等立碑等了七年，剛立起來，又莫名其妙地遭了一場火災，結果被焚毀了。不幸中的萬幸是，唐太宗曾命宮廷拓工拓製了數十本此碑的拓本，作為貴禮品賜予親信大臣。多虧了這些拓本，《孔子廟堂碑》形雖滅而神猶在。

在中國，對於碑刻銘文的摹拓技術，最晚在六世紀時就已經出現了。摹拓時，拓工用一種輕質膠水將紙張附著在碑面上，進而用一種小刷子輕輕敲打紙面，使之嵌入碑面上的每一個字劃凹痕裡。然後用一種內裏墨汁的「墨包」輕輕地拍打紙面，整個兒上完墨後，紙揭取下來，就是一張拓好的拓片了。

就是依照著唐太宗時期傳下來的拓本，許多年後，武周長安三年（703），女皇武則天命相王李旦主持翻刻了《孔子廟堂碑》。李旦一生沉浮不定，曾經當過皇帝，結果被母親武則天給廢了。此時他是相王，日後又重新當上了皇帝，這是後話。當時李旦主持翻刻的《孔子廟堂碑》同樣是命運多舛，複製了原碑的遭遇，也莫名其妙地遭了一場火災，也被焚毀了。不幸中的萬幸是，它還有拓本傳世，《孔子廟堂碑》的這個翻刻本也是形雖滅而神猶在。

到了北宋初年，《孔子廟堂碑》原石的拓本已經失傳了。有個叫王彥超的人依照著李旦翻刻本的拓本，請了個叫安祚的刻工刊刻，再建了《孔子廟堂碑》。謝天謝地，火災總算沒有第三次找上門來，這塊再次翻刻的《孔子廟堂碑》現在依然完好地保存在西安碑林博物館。

感受《孔子廟堂碑》的一個片段【圖2-8】，我們似乎會產生出某種錯覺，好像這些字是輕輕鬆鬆地直接寫在一種黑紙上的。虞世南寫的碑能讓人忘記石頭的存在，他的書法沒有一般碑刻書法的那種莊嚴感，也就是沒有所謂「碑味」。這樣的另類碑刻書法，究竟應該如何評價呢？

要解答這個問題，我們最好先來瞭解一點南北朝書法的概況。南北朝書法的基本格局，一言以蔽之——「北碑南帖」。北朝的書法長於正體碑刻，南朝的書法長於行草尺牘。

墓碑是碑刻的大宗。中國為死者立碑的風氣，是從東漢興盛起來的，寫碑的任務一般由專門的書吏來完成。三國的時候，曹操為了杜絕厚葬的奢靡之風，下過禁碑令；後來兩晉時期，統治

【圖2-8】虞世南《孔子廟堂碑》（局部）

者出於各種目的，也屢下禁碑令。而以門閥世家和文人士大夫為主要成員的書家群體，也普遍習慣了紙墨怡情、尺牘揮灑的書寫方式，大多不屑於像東漢時的書吏那樣直接在石頭上寫字。這種書法格局在南朝延續了下來，因此其有「南帖」之名。

而在北朝，歷代統治者均未有禁碑之舉，北魏孝文帝還宣導立碑，尤其是立墓碑之外的紀念碑。北魏太和十八年（494），孝文帝遷都洛陽時，途經比干之墓。比干是殷商末年的忠臣，他因強諫暴虐的紂王而被殺害了。孝文帝有感而發，親自為比干寫了一篇吊文，且樹碑而刊之。次年，他又詔令在現在的山東兗州為孔子修葺墓園，建立碑銘，以褒揚其聖德。北朝立碑風氣之盛，比之於東漢，可謂有過之而無不及。

虞世南出身南朝浙江餘姚的一個名門望族，在書法方面，接受的是非常純正的「南帖」傳統。入隋以後，他又拜師王羲之七世孫智永禪師門下，繼續在「南帖」的傳統中深造，而這與北朝碑刻的傳統一直都是不太搭界的。所以表面看上去，虞世南是書寫《孔子廟堂碑》的不二之選；可實際上，對他來說，這是要做一件自己特別不熟悉的事情，這個任務相當棘手。

此時，虞世南心靜如水的氣度起到了決定性的作用，君子坦蕩蕩，既然沒有接受過寫碑的正規訓練，也不擅長表現所謂「碑味」，那就怎麼舒服怎麼寫，靜下心來，凝神定氣地從容去寫。

結果無心插柳柳成蔭，南帖風味的《孔子廟堂碑》雲淡風輕，寫出了一種相當美妙的內在鬆弛感，這種以帖寫碑的手法竟然取得了意料之外的巨大成功。

中唐的賈耽有一首詩〈賦虞書歌〉，這樣讚美了虞書和《孔子廟堂碑》……

眾書之中虞書巧，體法自然歸大道。

須知孔子廟堂碑，便是青箱中至寶。

——賈耽〈賦虞書歌〉

賈耽說，在各家各派的法帖當中，虞書之巧妙是非常突出的，其特色就在於道法自然。「青箱」是收藏書籍字畫的箱子，在賈耽看來，《孔子廟堂碑》是書畫百寶箱中的寶貝——至尊寶。作為唐碑名品，《孔子廟堂碑》表現出一種極致的樸素，其自然氣質的確是獨一無二的。

虞世南處世圓融，強調一切都出之自然。練字也有他的自然之法。每晚睡覺之前，虞世南總要有一個小小的入睡儀式。他以手指代筆，以肚皮代紙，手指畫肚皮，練字練到睡，這是他獨創的寫字按摩入睡法。書法在虞世南這裡，其實已經成了一種精神按摩法，一種修心養性之道。

虞世南六十四歲入唐，八十一歲去世，整個晚年的「夕陽紅」，由於唐太宗的知遇，過得溫馨又從容，與他一起入唐的另一位書法大家歐陽詢，六十五歲入唐，八十五歲去世，同樣得享高壽，可是他的晚年時光卻充滿了煩惱。那麼，晚年的歐陽詢究竟遭遇了怎樣的人生坎坷呢？請繼續關注下一章——「唐法」第一人歐陽詢。

參

歐陽詢：勇立「唐法」的一代醜男

坎坷人生路

歐陽詢和虞世南在初唐書壇並稱「歐虞」。兩個人同樣出生在南朝末年的陳朝，後來共同入隋，晚年又共同入唐，是一對生死與共的好朋友。虞世南江南望族出身，一生安穩，晚年尤其得到唐太宗的知遇；相比之下，歐陽詢的生活軌跡則是坎坎坷坷，一波三折，而且小時候就經歷過人生中的第一次生死考驗。

關於這件事，我們還得從陳朝發生的一次宮廷政變說起。五六八年，陳朝的皇叔陳頊奪取姪兒陳伯宗的皇位稱帝，成為陳宣帝（569—582 年在位）。廣州刺史歐陽紇政績卓著，又在政變前後與陳伯宗有過聯絡，陳宣帝對他起了疑心，徵召他入朝做左衛將軍，實際上是想把他監控起來。歐陽紇不甘心接受這樣的命運，起兵反叛。結果呢，根據《陳書‧歐陽紇傳》的記載：

> 屢戰兵敗，執送京師，伏誅，時年三十三，家口籍沒，子詢以年幼免。
>
> ——《陳書‧歐陽紇傳》

歐陽紇兵敗被俘，被押送到了都城建康，就是現在的江蘇南京，不但本人遭斬首，還賠上了一家老小的性命，唯有兒子歐陽詢倖免於難。這一年，歐陽詢年僅十四歲，史書上說他是「以年

幼免」，即朝廷看他年紀尚小，就網開一面了；還有另一種說法，認為他是在混亂中自己藏匿起來，這才倖免於難的。似乎這後一種說法要更合理一些。

歐陽紇的好友江總頂著巨大的壓力收養了歐陽詢。江總是南朝晚期文壇的一代宗師，他對養子歐陽詢悉心培養，親自教授他文史典籍和書法。對於一個剛剛經歷過生死考驗的少年來說，能夠遇到江總這樣一位好心的養父，也算是不幸中的萬幸了。在陳朝，歐陽詢作為叛將之子，長大成人以後步入仕途，自然不太好發展，當了個不入品的小官，日子過得相當不順心，好在結識了一位志同道合的好朋友，自己有什麼苦悶，都可以向他傾訴，這位好朋友正是虞世南。虞世南為人隨和，出身又好，因此仕途順利，二十多歲就官至五品，地位比歐陽詢高多了。

五八九年，陳朝滅亡，歐陽詢隨養父江總入隋，當上了七品太常博士；再看虞世南，做的是六品起居舍人，兩人一升一降，差距有所拉近。又過了差不多三十年，隋朝也滅亡了。之後群雄並起，逐鹿中原，鹿死誰手，尚未可知，歐陽詢和虞世南這對好朋友共進退，一起投奔了竇建德的夏國。在這裡，歐陽詢當上了禮儀最高執行官太常卿；虞世南則出任中樞機關門下省要職，共同邁入事業的高峰。然而，好景不長，兩年之後，夏國被大唐秦王李世民的大軍討平，歐陽詢、虞世南這一次還是好朋友共進退，又一起作為降臣入了唐。

唐高祖武德四年（621），虞世南六十四歲，他入秦王府做了幕僚。歐陽詢六十五歲，意外趕上了一次好運氣。原來，歐陽詢與大唐的開國君主高祖李淵曾經在隋朝共事過一段時間，且私交

甚好。唐高祖對歸順入唐的歐陽詢加以重用，由於熟知歐陽詢這位老朋友在書法和文史方面的精深造詣，唐高祖還把兩個重大專案交託到了他的手上。哪兩個重大專案呢？

一是書寫大唐新幣上的「開元通寶」四個字。就在歐陽詢入唐這一年，唐高祖做出了一個重大決定，他廢除隋朝以來通行的五銖錢，改鑄新幣，新幣上的「開元通寶」四個字委任歐陽詢書寫。

唐高祖能夠把這樣關係到國計民生的大事情交給歐陽詢去做，足見歐陽詢的才學在他心中的分量。所有的唐朝人都熟悉唐幣上的「開元通寶」四個字，「潛伏」在錢幣上的書法當然是最親民的書法。

二是主持編修唐代的第一部大型類書《藝文類聚》。虞世南曾經在隋朝的時候編著過《北堂書鈔》，唐高祖希望大唐也能推出一部與之同等規模的大型類書，從武德五年（622）到武德七年（624），洋洋百卷的《藝文類聚》歷時三年編修完成，歐陽詢以主編身分為全書撰寫了序言，可見其文壇地位之高。在唐高祖武德時期，歐陽詢的書名、文名都在好友虞世南之上，而這種情況到了唐太宗貞觀時期卻發生了逆轉。這又是為什麼呢？

原來，唐太宗考慮到歐陽詢的未來發展，特地把他安排到當時看起來前途更好的太子李建成集團那邊。沒想到好心幫了倒忙，反倒給歐陽詢本已坎坷的人生路又設了一道坎。玄武門之變後，客觀上歸屬李建成集團的歐陽詢，自然很難得到唐高祖時期那樣的重用。唐太宗有意把自己的書法老師虞世南推到書壇第一人的位置上去，而降歐陽詢於次席，這也是情理之中的事情。

歐陽詢和虞世南交情深厚，相互敬重，不會去爭什麼天下第一的浮名。不過，站在整個書法

史的高度上來看，客觀地講，我們還是必須承認，歐陽詢的書法成就在總體上明顯高於虞世南，簡而言之，可以概括為三個「第一人」的角色：

第一，完成南北書法統一第一人。南北朝的書法，南朝重尺牘，北朝重碑版，整體上處於分裂狀態。歐陽詢本是南朝人，他卻能盡取北朝碑版之長，熔北碑南帖於一爐，在唐代書壇首次宣告了南北書法的統一。

第二，唐楷創體第一人。唐楷是唐書輝煌的榮耀，歐陽詢的歐體楷書是這份榮耀的光輝起點。

第三，「唐人尚法」形象代言第一人。在唐代書壇，歐陽詢最早扛起了「將法度進行到底」的大旗，這一舉奠定了「唐人尚法」的形象。當後人爭論「唐人尚法」的是非功過時，第一個被拿來做正面或反面例證的總是歐陽詢。

「猴子臉」與「刺蝟心」

在「唐人尚法」的時代之後，接下來的便是「宋人尚意」的時代。宋代的書法更崇尚意趣而非法度，北宋書法四大家之首的蘇軾就大呼「我書意造本無法」，這位宋代尚意派的領袖是這樣評價唐代尚法派領袖歐陽詢的：

率更貌寒寢，……今觀其書，勁險刻厲，正稱其貌耳。

——蘇軾《書唐氏六家書後》

歐陽詢在貞觀年間當過太子率更令，蘇軾說歐陽詢長著一張難看的刀削臉，而他的書法險勁似刀削而成，又恰好與其相貌相稱，這是拐著彎地在貶損歐陽詢，火藥味很濃。蘇軾的這番話講得不太厚道，可是歐陽詢的相貌醜陋，這也的確是事實。

唐高祖武德時期，歐陽詢的書法名聲非常大，甚至遠傳到了朝鮮半島，高麗王朝特地派遣使節，到唐都長安重金求購歐陽詢的書法。唐高祖聽說了這件事，大笑道：「他們只見到了歐陽詢的字而未睹其人，肯定會以為寫出如此好字的人身材魁梧、相貌堂堂呢！」言外之意是，等他們見到歐陽詢本人的話，準保被嚇一跳。

那麼，歐陽詢長得究竟怎麼個嚇人一跳呢？有這麼一篇惡搞歐陽詢長相的唐傳奇，叫《白猿傳》。說歐陽紇的妻子有一天被一隻大白猿劫走了，後來生下了一個長得很像猿猴的孩子，這個孩子就是歐陽詢。《白猿傳》裡面的玩笑開得太過火，近乎人身攻擊，而且竟然還在作者一欄署上了歐陽詢養父江總的名字，實在太沒道德底線了。

拿歐陽詢的猴子臉長相尋開心的大有人在，這其中就包括唐太宗的大舅哥、當朝權臣長孫無

忌。有一次，唐太宗賜宴群臣，為了活躍宴會氣氛，就出了個主意，讓大臣們即興吟詩，相互戲謔。

長孫無忌當即回應，吟詩四句，戲謔歐陽詢，其最後兩句是：「誰家麟閣上，畫此一獼猴？」麟

閣是漢代未央宮中的臺閣之名，漢宣帝曾圖繪霍光等功臣的畫像於麟閣之中。長孫無忌戲謔地說：

「好奇怪，為什麼麟閣畫屏之上，出現了一隻獼猴呢？」歐陽詢也沒客氣，當場還擊，他也吟詩

四句，戲謔長孫無忌，其最後兩句是：「只因心渾渾，所以麵團團。」意思是只因你長孫大人心

中一團糨糊，所以才長出了一張四喜丸子大圓臉。看到大舅哥長孫無忌的大圓臉都氣紫了，唐太

宗只好出來拉偏架，板起面孔對歐陽詢說：「難道你就不怕皇后聽見嗎？」皇后就是長孫皇后，

也就是長孫無忌的妹妹，別人怕不怕她不好說，反正唐太宗是挺怕她的。

歐陽詢天生相貌醜陋，可是他並不因此而自卑，面對皇親國戚長孫無忌的挑釁，奮起反擊，

堅決捍衛自己的人格尊嚴，「人不犯我，我不犯人，人若犯我，我必犯人」。「我很醜，可是我

不溫柔」，好一身帶刺兒的風骨！

一個人寫字的美醜和相貌的美醜之間沒什麼必然聯繫，可是，書法與心靈之間呢？這二者之

間有沒有內在聯繫呢？西漢的思想家揚雄說：

書，心畫也。

──揚雄《法言》

書法是一個人心靈的圖畫，揚雄的這個說法精煉地道出了書法的本質意義。

歐陽詢和虞世南這兩位書法大師，性格迥異，書風亦隨之拉開了距離。歐陽詢的為人有如一隻刺蝟，倔強堅硬，其書法的銳利鋒芒同樣壓抑不住。虞世南性情溫和，處事平穩，其書法也是「君子藏器」，以和為貴。唐代大書論家張懷瓘是這樣比較歐虞書法的：

虞則內含剛柔，歐則外露筋骨。

——張懷瓘 《書斷》

虞書力量內斂，隱而不發；歐書稜角分明，鋒芒外露。張懷瓘在這裡所講的不僅僅是兩位大師的書風之別，更暗含了其個性之異。對於典型的歐書風貌，張懷瓘打了這樣一個形象的比方：

森森焉若武庫矛戟。

——張懷瓘 《書斷》

歐陽詢的書法氣象森然，寒光凜凜，就好像兵器庫中整齊排放的一列列長矛大戟，以歐體行書《卜商帖》為例【圖3-1】來看，這種鋒芒銳利的露鋒用筆的風采，真稱得上是「鐵畫銀鉤」。

日常生活中，當我們接觸到有筆鋒又有力度的好字時，也往往會讚一句「鐵畫銀鉤」。與這個詞相關聯，西晉大書法家索靖也喜歡講一個詞，叫作「銀鉤蠆尾」。索靖擅長章草這種書體，蠆是

形似蠍子的毒蟲，蠆尾就像蠍子尾，他用這樣一個形象，形容自己章草標誌性的波尾用筆【圖3-2】。索靖的書法對歐陽詢影響很大，我們下面要講的就是一個歐陽詢如何學習索靖書法的故事。

【圖3-1】歐陽詢《卜商帖》（局部）

【圖3-2】索靖《月儀帖》蠆尾用筆字例

3 三日觀碑

有一次，歐陽詢有事外出，風塵僕僕地趕路，途經一片荒野之地，人困馬乏之際，卻忽然發現這裡立著一塊古碑。歐陽詢頓時來了精神，他駐馬觀之，不由得愣住了，一個意外的大驚喜砸中了他，原來這塊古碑上的文字，竟然是他素來仰慕的西晉大書法家索靖所書。歐陽詢翻身下馬後，呆呆地立在古碑前，忘我地沉浸在索靖書法的美妙意境之中，久久不忍離去。歐陽詢翻身上馬，可是，才剛剛走了幾步，

沒辦法，還有事情要辦，還得趕路呢，歐陽詢只得無奈地轉身上馬，可是，才剛剛走了幾步，就又折了回來，翻身下馬，重新來到古碑前，默默地凝視。

他決定不走了，要辦的事情先都放下，眼下最重要的事情就是觀摩這塊古碑。

歐陽詢就這麼呆呆地立在古碑前看；站累了，他就從馬背上取下一條毯子，鋪在地下，坐著看；天黑了，看不見古碑上的字了，他就倒地睡在古碑旁邊，天亮後再接著看。就這麼著，整整過了三天三夜，歐陽詢終於徹底領悟了此古碑的書法精髓，這才滿意地離開了。

以上這個故事，最早見於唐人所撰的《國史異纂》，北宋的《宣和書譜》當作信史加以引用，而清代學者劉熙載認為其不過是小說家言，並不可信。歐陽詢三日觀碑是否確有其事呢？這個問題很難確證，我們姑且放在一邊。在我看來，這個故事的真正價值在於，它為我們解碼歐體書法的成因提供了兩條重要線索。

【圖 3-3】歐陽詢楷書、索靖草書三點水的寫法比較

線索一，前代碑版書法是歐體書法形成的一大重要源泉。虞世南以帖法寫碑，雖然巧妙，可畢竟是屬於偏門，寫碑的正格還得是碑法。故事中的歐陽詢三日觀碑，說明由他所開創的唐碑大道，其主幹道正是從前代古碑那裡延續和發展而來的。

線索二，歐陽詢擅長楷書，他又能夠自覺地向索靖這樣的草書大家學習取經，這就使得他的歐體楷書，一方面保持著嚴謹工整的基調，另一方面也融入了某些生動活潑的草書元素，工而不板，靜中有動。例如歐體楷書標誌性的三點水旁寫法，第一點下引，第二點順流貫下，直通第三筆的小提，整個行雲流水，連綿輕快，其實靈感正是來自索靖草書三點水旁的寫法【圖3-3】。我們再來看歐體楷書的這個「無」（无）字，四點火的寫法映帶生情，與三點水的寫法有異曲同工之妙，其實靈感同樣是來自索靖草書四點火的寫法【圖3-4】。

《九成宮醴泉銘》傳奇

以上的歐體楷書字例，全都選自歐陽詢的平生第一得意之作《九成宮醴泉銘》。下面，我們先來瞭解一下這塊碑的來歷。

貞觀六年（632）孟夏，長安酷熱，唐太宗率眾去長安西北部涼爽宜人的小城麟遊避暑，他們住進了一座叫作九成宮的離宮。這座九成宮是隋文帝楊堅時的舊建築，本名仁壽宮。隋朝時，隋文帝命楊素為總監，宇文愷為將作大匠，督調數萬民工，費時兩年，在麟遊建成。這座城垣周長一千八百步（約合兩千七百米）的巨大離宮，隋文帝親自命名為仁壽宮，隋文帝一生中曾先後七次在此避暑。

【圖3-4】歐陽詢楷書「無」字、索靖草書「烈」字四點火的寫法比較

唐太宗登上皇位之後，屬行節儉，多次拒絕了大臣提出的新建避暑離宮的建議，覺得只要把隋朝留下來的仁壽宮稍加修葺即可。這事兒就這麼定了，唐朝沒投入多少人力物力，只是把仁壽宮簡簡單單地重新裝修了一下，然後改名為九成宮，就權當是大唐的新避暑離宮了。

這一年，唐太宗來到麟遊避暑，樓閣壯麗，景色宜人，九成宮的宮城可謂十全九美。美中不足的是，宮城之內缺乏水源，生活用水得從外面運進來，不是很方便。有一天，唐太宗閒步到了九成宮西城的

北面高處，無意中看到這裡的土地很濕潤，又鬼使神差地用手杖輕輕敲擊了幾下，接下來就是見證奇跡的時刻，突然間一股清泉汩汩湧出。唐太宗的手杖簡直成了魔術師的魔杖，一觸地就點中了水源。

九成宮城中的生活用水問題徹底解決了，還是以這種不可思議的神奇方式解決的，唐太宗興奮之餘，下詔令魏徵撰文、歐陽詢寫碑，立下一塊石碑紀念這樁奇事。現在，在陝西寶雞麟遊縣的西北方有一處高臺，高臺上建有一個碑亭，碑亭中立著一塊石碑，這塊石碑正是魏徵撰文、歐陽詢書寫的《九成宮醴泉銘》【圖3-5】。「醴」字的本義為甜酒，「醴泉」意為味道甜美的泉水。

歐陽詢奉詔書寫《九成宮醴泉銘》時，在如何選取合適的書寫風格方面動了一番腦筋。魏徵撰寫的這篇文章，「醴泉」是關鍵字，文中記載唐太宗發現泉水水源之前，俯察土地，就已經「微覺有潤」，即略微發覺地有濕潤之感；當講到此水上善之德的時候，魏徵將其昇華到了「潤生萬物」的高度。；在後文中，他又用「流謙潤下」一語來概括水德，說醴泉由高向下而流，好似謙謙君子，潤澤下方。歐陽詢設計的《九成宮醴泉銘》的書寫風格，就緊緊扣住一個「潤」字【圖3-6】，寫出了一種珠圓玉潤的感覺，這是此碑區別於其他歐書碑刻、風格獨特的地方。

關於歐書的常規風格，我們可以拿《皇甫誕碑》作為代表【圖3-7】，稜角分明，鋒芒外露。

再看《九成宮醴泉銘》，稜角不很分明，鋒芒也不很外露，這是以「潤」為主的設計理念所帶來的直觀變化。歐陽詢寫《九成宮醴泉銘》的時候，已是七十六歲高齡，其風格定型已久，大師地

【圖 3-5】歐陽詢《九成宮醴泉銘》（局部）

位穩固，在這種情況下，仍然勇於挑戰自我，突破自我，超越自我，大膽嘗試與書寫內容主題相契合的新風格。歐陽詢一生中最偉大的作品就此誕生，何其壯哉！

《九成宮醴泉銘》在風格上屬於非典型性歐體楷書，但是後人學習歐體楷書，首選的範本卻十之八九都是此碑法帖，為什麼呢？因為歐體楷書最大的亮點就是間架結構的精工完美，在這個方面，《九成宮醴泉銘》的典型性是其他任何歐書碑刻都無可比擬的。

【圖 3-6】歐陽詢《九成宮醴泉銘》中與「潤」字有關的三個片段

歐陽詢 勇立「唐法」的一代醜男

有一篇後人託名歐陽詢所作的書學論文，叫作《三十六法》，主要以《九成宮醴泉銘》的字例作為依據，總結楷書寫法中的一些規律性現象，其重點就落在了間架結構方面。因此，也有人把它稱作《間架結構三十六法》。

《三十六法》中有一法叫「粘合」，講「字之本相離開者，即欲粘合，使相著顧揖乃佳」。

【圖 3-7】歐陽詢《皇甫誕碑》（局部）

【圖 3-8】歐陽詢《九成宮醴泉銘》的「門」字旁字例

【圖 3-9】王羲之《黃庭經》的「門」字旁字例

這裡講的是像「門」這樣結構的字的標準寫法。「門」字的兩邊本來是相互分離的，而依照歐體的間架結構法則，兩邊應該向中央聚攏，形成一種即將要「粘合」在一起的效果，就如同兩個人面對面站得很近，相互打招呼、作揖一樣。在《九成宮醴泉銘》中，只要是「門」字旁的字，一律是這種「粘合」法的間架結構，其左右兩扇門呈合攏之勢，空間構成緊密而狹長【圖 3-8】。

我們再來比較著看一下王羲之的楷書名作《黃庭經》。其中「門」字旁的字非常多，有的兩扇門敞開得大一些，有的兩扇門呈合攏之勢，還有的兩扇門半開半合的【圖 3-9】。在王羲之這裡，書法有法，可是沒有定法。到了歐陽詢那兒，變了，書法有法，法就是定法。王羲之與歐陽詢，這兩位都是大師中的大師，他們的書法理念卻是如此的不同，究竟孰是孰非、孰優孰劣呢？

在這個問題上，宋人的意見基本比較統一。「宋人尚意」，針對的就是「唐人尚法」，崇尚的就是「晉人尚韻」，在宋人看來，王羲之書法因勢生變，當然遠勝拘守定法的歐陽詢書法。跳出「宋人尚意」的立場，站在一個更加宏闊的歷史高度上，再來看這個問題，我們需要有更加辯證的眼光。

由歐陽詢引領的「唐人尚法」的書法理念，其優勢和弱點都非常明顯。先講優勢的一面，相較於以「二王」為代表的晉人書法，唐人對於楷書內部規律性的認識有了進一步深化。這極大地強化了楷書書寫的規範性，使普通的學書者學習唐楷，有定法可依，易於入門成體。因此，相對於晉人楷書，唐楷在對後世的影響力方面遙遙領先。

但是，「尚法」的唐書，尤其是唐楷，其弱點也同樣明顯。就像歐陽詢示範的那樣，寫所有「門」字旁的字，唐楷都用一套固定不變的「黏合」法做統一處理，個性化的、自由的、即興的東西全被消解掉了，書寫的過程也就很容易導向機械複製式的無趣狀態。宋人以「尚意」來對抗唐人的「尚法」，集中火力攻擊的正是唐楷的這個癥結所在。

在有關「唐人尚法」是非功過的種種評說中，《九成宮醴泉銘》永遠是點讚聲或火力點共同集中的目標，在這個意義上，我們可以稱它為唐楷立法第一碑。

5 弘文館楷法總教頭

貞觀書壇，歐陽詢和虞世南，兩位大師攜手同心，共創輝煌。論私人關係，唐太宗當然和他的書法老師虞世南更親近，對原屬李建成集團的歐陽詢比較疏遠。可是但凡趕上立紀念碑這樣的事兒，他想到的最佳寫碑人選，多數情況下卻並非虞世南，而是歐陽詢。為什麼呢？

原因很簡單，楷書寫碑，歐陽詢是當時的最強者，他的實力遠在虞世南之上。就算唐太宗再偏愛虞世南，對此也絕對心知肚明。知人善任，用人用其長，這是唐太宗作為帝王的最大過人之處。

虞世南的書法走「南帖」的路子，楷、行、草三體均衡發展；歐陽詢的書法碑帖融合南北而以碑為主，楷書專項突出。立碑樹銘這方面的事情，唐太宗交託給他自然最放心。

唐太宗本人不太擅長楷書，他更喜歡寫行草，但是，當面對國家書法人才培養的問題時，他卻能放下個人好惡，把楷書教學擺到了最突出的位置上。畢竟當時印刷術尚未問世，書籍和官方檔案要靠抄寫，書法教學以楷書為主，首先是出於社會應用性方面的需要。

貞觀元年（627），唐太宗詔令官方核心文化機構弘文館正式開設書法課程，由虞世南、歐陽詢教授楷書技法，第一批學員都是五品以上的京城官員子弟，共二十四人。弘文館書法教學的兩大名師，表面上看，虞世南的位次排在了前面，其實他最主要的任務還是給唐太宗當書法老師；教館生練楷書，「唐法」第一人歐陽詢更本色當行，也更傾情投入，他才是實際上的弘文館楷法

歐陽詢 勇立「唐法」的一代醜男

71 参

總教頭。

立弘文館時，唐太宗特設了一個「館主」的職位，負責統籌館務，當時的這位「館主」三十歲出頭，愛學習，有朝氣，工作能力超強，不但把「歐虞」兩位大師的教學事宜安排得井井有條，還經常來他們的課上旁聽。初唐書法四大家——「歐虞褚薛」，「歐虞」之後的「褚」，褚遂良，正是此人。

那麼作為初唐書壇下一位即將崛起的大師級人物，褚遂良所走的又是怎樣的一條成功之路呢？請繼續關注下一講——唐書廣大教化主褚遂良。

肆

褚遂良：想藏都藏不住的書壇千里馬

① 「褚公書絕倫」

繼「歐虞」之後，初唐書壇最傑出的第二代大師是褚遂良。

在初唐的歷史舞臺上，褚遂良所扮演的首先是一個大政治家的角色，兩次最重大的宮廷政治事件，唐太宗後期的廢立太子之爭，唐高宗前期的廢立皇后之爭，他都捲入極深，宦海沉浮，大起大落。然而，褚遂良去世以後，當人們提起他的時候，更多關注的還是他大書法家的角色。大詩人杜甫就有詩云「褚公書絕倫」，那麼，褚遂良的書法究竟有何絕倫之處呢？我們可以說，褚遂良正式確立了唐書技法上的「兩個主流」。

一是主流筆法。「歐虞」書法，用筆都是以直來直去為主。褚遂良在創作後期強化了提按頓挫的用筆動作，突出了運筆過程中力量輕重與節奏快慢的對比。這種新的筆法嘗試迅速風靡朝野，一舉成為唐書的主流筆法。

二是主流字形。「歐虞」書法，字形上都是以修長為主。褚遂良變長為方，寫出了名副其實的「方塊兒字」，唐書的主流字形就此確立了下來。直到今天，漢字書寫的主流字形也依然如此。

清代學者劉熙載在《藝概》一書中有這樣一個說法：

褚河南書為唐之廣大教化主。

—— 劉熙載《藝概》

② 從弘文館館主到皇帝侍書

唐高祖武德元年（618），二十二歲的褚遂良隨父親褚亮歸順入唐，被二十歲的秦王李世民收進了秦王府。兩個年輕人年齡相仿，緣分頗深，一段綿延三十年之久的友情傳奇就此萌生。

九年以後，秦王李世民成了唐太宗。即位之初，唐太宗就大力加強文化建設，於弘文殿聚書二十餘萬卷，又於大殿之側設置弘文館，詔令虞世南、歐陽詢、褚亮等學識淵博的大臣兼任弘文館學士。

唐太宗組建弘文館，特設了一個「館主」的職位，負責統籌館務。關於這個萬眾矚目的弘文館「館主」人選，按照常理來講，擁有德高望重、官位顯赫、經驗豐富這三條件，是必需的。可是，唐太宗偏偏從來都不喜歡按照常理出牌，在他心中早就定下了一個最佳人選，此人年紀輕輕，名

褚遂良在唐高宗即位之初，曾受封河南郡公，因此後人往往稱他為「褚河南」。「廣大教化主」這個稱號，是說褚遂良對其後唐書的整體發展有啟示教化之功，點明了褚遂良在整個唐代書壇的至尊地位；改用現代一些的說法，我們也可以說，褚遂良是唐書主流技法的總設計師。

氣不大，資歷尚淺，現在還只是個小小的六品秘書郎。可這些常人眼中的不利因素，唐太宗全然不理會，只是因為在人群中多看了他一眼，就再也沒能忘掉他的容顏，唐太宗認定弘文館「館主」之位非此人莫屬。唐太宗是個伯樂，他選中的千里馬正是時年三十一歲的褚遂良。從此，弘文館中有了一對父子兵，「館主」兒子褚遂良，學士父親褚亮。

褚遂良這個「館主」，也是兼職的，他的本職工作還是秘書郎。一身二任，褚遂良顯示出了超強的辦事能力，千頭萬緒的各種繁雜事務，只要到了他那裡，無不輕鬆搞定，協調得當。在一片懷疑的眼光中上任的褚館主，很快就強勢證明，唐太宗才是眼光最準的那個人。褚館主在弘文館中的工作主要分為兩大塊：一是安排並陪同弘文館學士，輪流進內殿與唐太宗議政論文；二是招收館生並統籌教學工作，這其中就包括了書法教學方面的內容。

貞觀元年（627），唐太宗詔令五品以上的京城官員子弟二十四人入弘文館學書，由虞世南、歐陽詢教授楷書技法。在這次初唐最高規格的官方書法教學活動中，褚館長的身分又多了一項──旁聽生。

貞觀十二年（638），虞世南逝世，唐太宗非常悲傷，他作詩一篇，追述前代興亡之道，命褚遂良於靈帳前讀後焚之。此時的褚遂良肯定無法想到，不久以後，由於唐太宗和魏徵之間的一場談話，他的整個人生命運將要發生一次天翻地覆的大轉折。

《舊唐書·褚遂良傳》記載了唐太宗和魏徵之間的這場談話：

太宗嘗謂侍中魏徵曰：「虞世南死後，無人可以論書。」徵曰：「褚遂良下筆遒勁，甚得王逸少體。」太宗即日召令侍書。

——劉昫《舊唐書·褚遂良傳》

唐太宗向魏徵訴苦，說自從虞世南死後，就再也沒有人能夠與自己一起研討書法了。魏徵說，眼下就有個好人選，褚遂良下筆遒勁，深得王羲之書法的神韻。唐太宗聽後，當天就任命褚遂良做了侍書。

這段記載透露出來的資訊非常耐人尋味。唐太宗認識褚遂良十幾年，對他的工作能力極為賞識，所以才破格提拔他為弘文館的「館主」。可是，在書法領域，褚遂良無疑也是一匹千里馬，而這回伯樂換成了魏徵。知人善任的唐太宗竟然對褚遂良的書法特長一無所知，這又是怎麼一回事呢？

貞觀十年（636），褚遂良就自秘書郎遷起居郎。起居郎這個職位負責記錄皇帝的日常言行，官品不高，責任很重。至貞觀十二年（638），這項工作褚遂良已經幹了兩年多，他與唐太宗日常接觸的機會非常多，在這種情況下，兩人在書法方面的零交流只能說明一點，褚遂良的保密工作做得好。作為一個擅長溝通的外向型性格的人，褚遂良在唐太宗身邊工作多年，卻一直對唐太宗隱藏著一個不能說的祕密，那就是他擅長書法。這是為什麼呢？

褚遂良　想藏都藏不住的書壇千里馬

褚遂良擅長書法，也熱愛書法，可以說，書法是他一生中最大的愛好，不過問題也恰恰出在這「愛好」二字上。褚遂良屬於把工作和愛好分得很開的那類人，他的工作是從政，在他的職業規劃中，工作專案全是政務專案。像前輩虞世南那樣做書法帝師，陪皇帝聊王羲之，教皇帝寫「戈」，這種事兒，褚遂良不但沒興趣，還要防患於未然，絕不能讓皇帝知道自己的書法很厲害，自己永遠不做「第二個虞世南」。

我們可以想見，魏徵的舉薦本是一片好意，可對褚遂良來說，那絕對是一種躺著中槍的感覺。

現在，不管褚遂良心裡是如何不情願，這份皇帝侍書的兼職工作，他是無論如何都逃不掉了。其實，褚遂良以前的工作也不能說與書法一點關係都沒有，當年弘文館中「歐虞」二老的書法大師課，他作為「館主」，統籌加旁聽，工作和愛好不也是結合得很好嗎？

做皇帝侍書，陪著唐太宗聊王羲之，褚遂良開始的時候很不適應，可是聊著聊著，不知不覺間，他的想法變了，逐漸發現書法其實可以成為人與人之間情感交流的一條很好的紐帶。以前褚遂良和皇帝溝通政務，皇帝正襟危坐，不苟言笑；現在他和皇帝聊王羲之，聊《蘭亭序》，皇帝談笑風生，他自己也不那麼拘束了，對王羲之的共同熱愛讓他們的心貼近了。聊過書法，再溝通起政務，更能夠理解相互的想法，辦事效率也更高了。唐太宗用四個字形容這個時期的褚遂良，「飛鳥依人」，真夠甜蜜的。

唐太宗要與這位「飛鳥依人」的書法小夥伴資源分享，內府所藏三千件王羲之法帖真跡，他

【圖 4-1】王羲之《十七帖》帖尾的褚遂良題字

全部無保留地提供給褚遂良考察研究。這是連虞世南都沒有享受過的特殊待遇。我們看唐人合成的王羲之草書大型匯帖《十七帖》，全帖最後，唐太宗寫的那個大大的「敕」字下面，有幾行小字，最後兩行小字是「臣褚遂良校無失」【圖4-1】，《十七帖》能夠以完美的形象傳世，褚遂良的整理校對工作功不可沒。唐太宗重金求購散失在民間的王羲之書法，天下爭獻，真偽混雜。已練就了一雙火眼金睛的褚遂良主持鑑寶工作，真是真，偽是偽，一一辨明，毫無差錯。褚遂良全面考察研究王羲之的書法並著有《右軍書目》，成為史上王羲之書法鑑定領域無可爭議的首席權威。

《伊闕佛龕碑》傳奇

河南洛陽龍門石窟，賓陽中洞與南洞外面的崖壁之上，有很大一塊面積被打磨成了平整的石碑狀。石碑為長方形，高約五米，寬近兩米，上面刻滿了密密麻麻的文字。這種在崖壁上寫字刻石的書法形式，叫作「摩崖」。龍門石窟崖壁上的這塊摩崖，名為《伊闕佛龕碑》，它是為亡故的長孫皇后造像祈福而刊刻的。

我們先來看一個片段【圖4-2】。「文德皇后，道高軒曜，德配坤儀。」文德皇后就是長孫皇后，唐太宗的大太太，唐朝好皇后的總冠軍。軒曜是軒轅星的光耀，古代借指後妃，坤儀指帝后的母儀。這幾句話是說文德皇后母儀天下，德高望重。

可惜的是，貞觀八年（634），長孫皇后陪伴唐太宗去九成宮避暑時，不幸得了一場重病，長時間無法痊癒，於貞觀十年（636）崩於立政殿，年僅三十六歲。唐太宗長子李承乾、第四子李泰、第九子李治均為長孫皇后所生。

長孫皇后是河南洛陽人，自從北魏孝文帝遷都洛陽以後，洛陽龍門山出現了越來越多為親人祈福的石窟造像。到了唐初，龍門石窟已經蔚為壯觀。貞觀十五年（641），時為魏王的李泰為亡母長孫皇后祈求冥福，在其故鄉洛陽龍門出鉅資打鑿了一龕佛像，摩崖刻碑為記。碑文為中書侍郎岑文本所撰，至於書碑人，魏王李泰委託的就是此時的書壇第一人褚遂良。

【圖4-2】褚遂良《伊闕佛龕碑》（局部）

洛陽龍門，兩山對峙，伊水中流，有如天然門闕，故曰伊闕。魏王李泰在此為亡母建造佛龕，刻碑紀念，《伊闕佛龕碑》的碑名也由此得來。北宋大文豪歐陽修用了兩個字準確點出此碑風格。哪兩個字呢？「奇偉」！「偉」是格局大，氣象大，這是摩崖這種書法形式的天然優勢，分析《伊闕佛龕碑》的書法特色，重點可以落在「奇」字上面。那麼，此碑究竟「奇」在哪裡呢？

第一奇，橫平。我們看碑中的這個「三」字【圖4-3】，三橫都很平，這是第一個出奇的地方。古老一些的書體，比如漢隸，標準的橫畫寫法要寫得接近水準；而年輕一些的書體，比如從王羲之時代一直通行到我們現在的楷書和行書，標準的橫畫寫法要有一個斜沖上揚的角度。我們看另外的兩個「三」字，一個是王羲之寫的【圖4-4】。一個三橫都很平，一個三橫都是斜上去的。褚遂良寫的那個「三」字，屬於楷書書體，體勢上卻接近隸書，三橫都很平。奇就奇在這兒了。

【圖4-3】褚遂良《伊闕佛龕碑》的「三」字

第二奇，撇不像撇，捺不像捺。我們看碑中的這個「文」字【圖4-5】，撇尾是卷起來的，捺腳是翹起來的。這種寫法正常還是不正常？不正常。為什麼呢？請比較另外的兩個「文」字【圖4-6】。還是一個出自漢隸《張遷碑》，一個出自王羲之之手，二者的撇捺寫法反差強烈。標準的楷書或行書，撇尾要出尖，捺腳要平出，褚遂良「文」字的卷尾撇、翹腳捺全是隸書的感覺，所以這又是一奇。

【圖 4-4】東漢《張遷碑》（左圖）、王羲之「三」字（右圖）比較

【圖 4-5】褚遂良《伊闕佛龕碑》
的「文」字

【圖 4-6】東漢《張遷碑》（左圖）、王羲之（右圖）「文」字比較

褚遂良始做皇帝侍書是在貞觀十二年（638），魏徵舉薦他的理由是其「甚得王逸少體」，即他深得王羲之書法的神韻。他寫《伊闕佛龕碑》是在貞觀十五年（641），三年時間內，他又得以遍覽內府所藏王羲之法帖。褚遂良精通王羲之的書法，這一點是沒有任何問題的，可是，他寫的《伊闕佛龕碑》卻為什麼與王羲之的書法如此不像呢？

實際上，精通王羲之的書法而又有意寫得與之不像，這恰恰是褚遂良最高明的地方。王羲之變古法，放棄了平橫、卷尾撇、翹腳捺等古老寫法，他寫的楷書、行書新體，橫畫斜、撇尾尖、捺腳平，形態更瀟灑漂亮了。包括唐太宗在內的絕大多數王羲之的追星族，喜歡的就是王羲之書法的瀟灑漂亮。

而褚遂良把眼光放得很遠。他明白，王羲之變古法有一大資本，那就是王羲之通古法。只有通古法，才能變古法，這是一個硬道理。因此，褚遂良學習王羲之的書法，並未把著眼點放在其瀟灑漂亮的外形上面，而是學其所學，師其所師，追溯到王羲之通古法這一前提那裡。他借鑑漢隸的古老寫法來寫楷書，表面上寫得很不像變古法後的王羲之書法，而內在的精神氣質是與之相通的。

《伊闕佛龕碑》鴻篇巨制，碑文近一千七百個字，褚遂良書寫時首尾如一，每一筆都不輕率，不過，對於委託他書碑的魏王李泰，他卻並無好感，很看不慣李泰的為人。那麼，這究竟又是為什麼呢？

4 廢立太子之爭

長孫皇后給唐太宗生的三個兒子，老大李承乾耽好聲色，老九李治過於懦弱，都有致命的弱點。而老四李泰自幼聰慧，文才過人，長大後又有納賢好士之名，最得父親的歡心。本來唐太宗即位之初，就遵從西周以來皇位繼承嫡長子制的老規矩，立了李承乾為太子。可是李承乾這個太子實在太沒出息，惹是生非，屢教不改。唐太宗無奈之下，在貞觀十五年（641）前後，開始打起了廢李承乾而改立李泰的主意。

李泰也很聰明，善於抓住一切機會為自己宣傳造勢。這次在洛陽龍門為亡母長孫皇后建造佛像，摩崖刻碑，作秀的成分就很大，他委託褚遂良書寫碑文，其實也是一種外交手段，其中就包含著對父親身邊的這位大紅人拉攏示好的意思。對於李泰這個人，褚遂良採取的是敬而遠之的態度，平時對他客客氣氣的，關鍵時刻堅決不站在他那一邊。

貞觀十七年（643），太子李承乾密謀發動宮廷政變，想強行搶班奪權，結果因計畫敗露而被廢為庶人。魏王李泰垂涎已久的太子之位終於近在眼前，可是此時他又遇到了一個新的競爭對手──晉王李治。

為了贏得這場奪嫡大戰的最終勝利，李泰決定棋出險著，主動出擊，他跑到唐太宗那裡，一頭扎進父親的懷裡。李泰的小名叫青雀，這一著就叫作「青雀入懷」。李泰用的是賣萌加苦情的

混搭戰術，他對唐太宗說：「父王如果肯把皇位傳給我，等日後我傳皇位的時候，一定把自己的兒子殺了，傳給九弟晉王。」

李泰這著險棋，怎麼看怎麼是一著臭棋，普通人也能輕鬆識破這裡面的小心機。可是雄才偉略的唐太宗，偏偏此時智商歸零，竟然感動得流了淚。第二天上朝，唐太宗把此事原原本本地講給了群臣。講到動情處，又流淚了，連聲誇李泰是個好孩子：「就算他真按騙您講的那麼做了，殺了您的孫子，傳位給您的兒子，這叫好孩子？」大夥兒心裡全都明白這是怎麼回事，可是誰敢說破呢？

這時，褚遂良勇敢地站了出來，他說的第一句話就是「陛下言大失」，是說陛下所言大錯特錯。

接著一番慷慨陳詞揭穿李泰的陰謀之後，褚遂良最後說了這樣一句話：

> 陛下今立魏王，願先措置晉王，始得安全耳。
>
> ——《資治通鑑》

這句話以退為進，話裡有話。陛下現在要立魏王為太子，沒人管得了，不過希望您在這之前先安置好晉王，務必保證他的人身安全。一語點醒夢中人，唐太宗又流淚了，這次是痛哭流涕，他猛然明白，如果殺氣甚重的李泰將來即位的話，李承乾和李治都必將凶多吉少；而李治有仁愛之性，如果他將來即位，可保李承乾、李泰性命無憂。唐太宗很快就做出決定：立晉王李治為太子。

5 《雁塔聖教序記》傳奇

這一次，「飛鳥依人」的褚遂良完勝了「青雀入懷」的李泰。

唐太宗臨終之際，召太子李治、長孫無忌、褚遂良三人入內，並且把當時的情形比作三國時劉備托孤於諸葛亮，唐太宗這話說得又有些糊塗，無意中把太子李治比成了那個扶不起的阿斗。唐太宗用盡最後一絲氣力，命褚遂良當場草成宣布李治即皇帝位的詔書，隨後就咽了氣。就這樣，褚遂良與長孫無忌一同作為顧命大臣，開啟了初唐第三階段——唐高宗（649—683年在位）時代的序幕。

唐高宗永徽四年（653），時任中書令的褚遂良升職為尚書右僕射，也就是副宰相。就在這次升職前後，他接到了由皇帝直接指派給他的一項重大任務，書寫兩塊石碑。至於書寫內容，一篇是前任皇帝撰寫的《大唐三藏聖教序》，另一篇是現任皇帝做太子時撰寫的《大唐三藏聖教序記》。

我們在前面講過，玄奘大師譯成佛教大經《瑜伽師地論》之後，李世民、李治父子親自為其撰寫了序文和序記。從唐太宗貞觀二十二年（648）起，一項文化工程正式啟動，那就是弘福寺僧人懷仁的《集王聖教》，一塊碑面，先是皇帝的序文，後接太子的序記，最後是《心經》，碑文從王羲之的傳世法帖中集字。

【圖4-7】褚遂良《雁塔聖教序》與《雁塔聖教序記》存放原樣

到唐高宗永徽四年（653）時，這項工程已經進行了六年，當年的太子當上了新皇帝，也有了新想法。唐高宗一方面繼續支持懷仁的集字工作，另一方面又啟動了一項專屬於自己時代的新文化工程，他計畫在玄奘大師的譯經工作室大雁塔下立兩塊石碑，一塊寫父親的聖教序，一塊寫自己的聖教序記，一左一右並列，由當時最頂級的書法大師來書寫。在此時的唐代書壇，褚遂良是無可爭議的第一人，所以，這件光榮而神聖的使命自然就落到了他的頭上。

褚遂良書寫的這兩塊石碑，現在仍原樣完好地保存在陝西西安大雁塔下的左右兩龕裡【圖4-7】。左龕放《雁塔聖教序》碑，碑額與碑文都按照豎寫慣例，從右往左書寫；右龕放《雁塔聖教序記》碑，碑額與碑文都一反豎寫慣例，從左往右書寫。兩碑合起來，組成一個完美對稱的整體。

感受一下《雁塔聖教序》中的一個片段【圖4-8】，我們不禁又會產生某種錯覺，好像這些字是輕輕鬆鬆地直接寫在一張黑紙上的。這種奇妙的錯覺，我們在以前欣賞虞世南的《孔子廟堂碑》時就曾經體驗過。是的，褚遂良正是借鑑了虞世南獨特的以帖寫碑手法，而且《雁塔聖教序》中「帖」的味道更濃郁了，也大大升級了。不只是《孔子廟堂碑》，而且此前的任何楷書碑刻，都從未出現過如此富有圓舞曲般流動感的寫法。

【圖4-8】褚遂良《雁塔聖教序》（局部）

【圖 4-9】褚遂良《雁塔聖教序》的連筆字例

褚遂良在《雁塔聖教序》中融入了大量的行草書筆意，我們看下面這組字【圖4-9】，都出現了明顯的連筆，書寫快速、筆意飛動。通過比較褚遂良與歐陽詢《九成宮醴泉銘》楷書三點水和四點火的字例【圖4-10】，我們可以發現，褚遂良楷書草寫的理念，借鑑了歐陽詢楷書局部穿插草書元素的技法，然後再大大升級，將草意貫穿全篇。

接下來，我們看兩個「三」字【圖4-11】。前一個「三」字是《雁塔聖教序》，整體造型上仍保持著橫平的隸勢感覺，但是，三橫之間俯仰向背的變化，大大區別於前者平行排疊的寫法，前兩個短橫向上仰，最後的長橫向下俯，姿態生動了許多。另外，後一個長橫中段輕提、收尾重頓的筆法，較之於前者的直來直去，在書寫節奏上也更加鮮明。

通過《雁塔聖教序》的創作，褚遂良完成了對前人經典的一個綜合、揚棄和超越的過程，同時，他的書風也完成了從發展期到成熟期的華麗蛻變。《雁塔聖教序》的巨大成功奠定了褚遂良有唐一代「廣大教化主」的書壇地位。然而，就在此時，他人生中第二場生死攸關的政治賭局不期而至，他面前的對手正是未來的一代女皇武則天。製造了政壇乾坤大挪移的

後一個「三」字出自《伊闕佛龕碑》中的，三橫皆平。

【圖4-10】褚遂良《雁塔聖教序》（上圖）與歐陽詢《九成宮醴泉銘》（下圖）的三點水、四點火旁字例比較

【圖4-11】褚遂良《伊闕佛龕碑》與《雁塔聖教序》的「三」字比較

武則天，同樣威震書壇。那麼，對於將來唐書的發展，武則天的出現又會帶來怎樣的影響呢？請繼續關注下一講──武則天的書法故事。

武則天：留下國寶《萬歲通天帖》的通天女萬歲

武周書壇格局

關於中國歷史上唯一做過皇帝的女人武則天的千秋功過，從唐代到今天，一直都是人們熱議的話題，史學大師陳寅恪先生甚至把她稱為中國古往今來最奇特的人物。西方人喜歡說，一千個讀者眼中，有一千個哈姆雷特。套用這句話，我們也可以說，一千個讀者眼中，有一千個武則天。

下面，我們要講的是武則天和書法之間的那些事兒。

永徽六年（655年），唐高宗李治決意「廢王立武」，他要廢掉父親李世民當年親自為他選定的王皇后，改立武則天為皇后。對於唐高宗的這個想法，反對得最激烈的就是兩位顧命大臣——長孫無忌和褚遂良。一番宮鬥之後，王皇后被廢慘死，長孫無忌被汙以謀反罪，自盡身亡，褚遂良遭到遠貶，客死他鄉，武則天大獲全勝，成功上位。

在政治上，武則天和褚遂良是勢不兩立的死對頭，可是，武則天當上皇帝之後，褚體書法的書壇影響力不但沒有絲毫減弱，而且還進一步地增強了，風頭之勁，真可謂如日中天。武則天迷戀權力，喜歡掌控一切，唯獨在書法這塊領地，任由政敵褚遂良的書體雄霸四方，她的葫蘆裡到底賣的什麼藥呢？

武則天建立的新王朝，國號叫「大周」（690—705）。武周時期的書壇，正處於從初唐書法到盛唐書法之間的一個過渡階段。有明星，沒有巨星；有高原，沒有高峰；少創新而多守成。「歐

虞褚」三位大師留下了豐厚的書法遺產，唐高宗時期成長的大批書法人才，大多密密麻麻地站在這三大巨人的肩膀上，卻沒有勇氣和魄力跳下來，走自己的路。武周書壇全盤收編的，就是這樣一支有實力卻相對平庸的書法大軍。武則天檢閱隊伍，把兩位褚遂良書法模仿秀的頂尖高手，提拔成了領軍人物。這兩位，一個叫薛稷，一個叫薛曜，是一對堂兄弟。

我們先來說說薛稷，他是大名人魏徵的外孫。或許是借了點兒外公的名人效應，勉強擠進了初唐書法四大家的行列，「歐虞褚薛」最後的「薛」就是指薛稷。實事求是地講，薛稷的書法足稱名家，卻遠遠達不到大師的標準，水準和「歐虞褚」三大家相比，根本就不是一個級別的。薛稷學書法，條件太優越了，外公魏徵那裡藏有大量「歐虞褚」三大家的法帖真跡，都可以隨意臨仿。他不取「歐虞」，專心學褚，亦步亦趨，不敢越雷池半步，一筆褚字寫得惟妙惟肖，是公認的褚書模仿秀冠軍【圖5-1】。

薛稷的堂兄弟薛曜是褚書模仿秀的亞軍，薛曜學褚字沒有薛稷學得像，可是他同褚遂良的親屬關係卻比薛稷近，管褚遂良叫舅爺。薛曜寫的褚字，比正版的更瘦硬，有更誇張的提按頓挫的動作【圖5-2】。後來北宋那位精通書畫，丟了江山的皇帝宋徽宗，就是把這一種寫法稍加變化，更加強調一個「瘦」字，創出了「瘦金體」，成為骨感書法極限挑戰的終極大贏家。

武則天與褚遂良之間仇深似海，她卻把褚遂良的兩個晚輩親戚二薛兄弟，引為近臣，恩寵有加，為什麼呢？一切還都得歸回到褚遂良那裡。武則天對褚遂良可謂愛恨交加，愛之深，恨之切，恩寵有

【圖5-1】薛稷《信行禪師碑》（局部）

【圖 5-2】薛曜《夏日遊石淙詩》（局部）

恨之切的是他的為人，愛之深的是他的書法。武則天、褚遂良這兩人在政治上是水火不容的死敵

關係，在書法上則是粉絲與偶像的關係。武則天喜歡褚遂良的書法，愛屋及烏，也喜歡上了褚字

模仿秀冠亞軍二薛兄弟的字。二薛兄弟在書法道路上追隨褚遂良，在政治道路上則緊跟武則天，

這樣，武則天由字及人，把他們引為近臣，人與字一起喜歡了。

武則天是個愛才的大政治家，哪怕是政治上的對手，如果其文藝才華出眾，確實打動了她，

她也會情不自禁地為之真心喝彩，對褚遂良的書法是如此，對駱賓王的文章也是如此。駱賓王寫

的《討武曌檄》，把武則天的醜事抖了個底朝天，武則天看後反而大讚駱賓王的文采驚豔，這是

她為人奇特的一個方面。

武則天與《萬歲通天帖》

武則天拋開了與褚遂良之間的個人恩怨，不但沒有利用手中大權封殺褚書的傳播，還熱心鼓

勵手下書家展開褚書模仿秀競技。在權力鬥爭上，武則天壓倒了褚遂良，在書法藝術上，她欠著

對褚遂良的一個真情的告白：就這樣被你征服。

武則天對褚遂良的非凡書法才華佩服得五體投地，不過，在她的心目中，頭號書法偶像的位置並

不屬於褚遂良，她最崇拜的書法之王永遠是東晉的那個「大王」——「書聖」王羲之。武則天狂熱地迷戀王羲之的書法，狂熱指數和唐太宗有得一比。唐太宗為了得到老和尚辯才手中的《蘭亭序》，竟然使出了派臥底的怪招：騙得《蘭亭序》之後，終日不離手，睡覺還放在枕邊，死了也要帶著它一起走。再看武則天，作為大周皇帝，坐享其成，擁有了唐宮內府所藏數千件王羲之法帖真跡，一躍成為天下第一的王羲之書法大藏家，她的胃口該滿足了吧？沒有！絕對沒有！對於王羲之的書法這道精神大餐，武則天永遠是吃著碗裡的，惦記著鍋裡的，欲壑難填，沒完沒了。

自從唐太宗重金求購散失在民間的王羲之書法，這一方面的私人收藏就逐漸流入宮廷內府。唐高宗時期，懷仁《集王聖教序》的巨大工程緊張進行。而要湊齊所需要的一千多個王羲之寫的字，皇家的收藏明顯不夠用，唐高宗便又向民間徵集，重金懸賞，可謂一字千金。這項工程幹了二十多年，私人收藏的王羲之書法差不多被官方一網打盡了。但是，漏網之魚總還是有的，武則天胃口大，特貪心，不想放過任何一條漏網之魚。想要做到天網恢恢，疏而不漏，情報工作必不可少，而武則天恰好一直都是這方面的專家。

有一次，通過發達的情報網，武則天獲悉，鳳閣侍郎王方慶是東晉開國丞相王導的十一世孫，她不由得興奮起來，且毫不猶豫地斷定，此處有大魚。武則天有個非常器重的大臣——神探狄仁傑，大周的福爾摩斯，刑偵推理最在行，武則天從他那兒學了不少這方面的本事。這次，武則天學以致用了，經過嚴密推理，她斷定王方慶家中藏有王羲之的法帖真跡。武則天的推理程式大體分為五步。第一步，

確認王方慶與王羲之之間的家族血緣關係。王方慶的十一世祖王導為王羲之的堂伯，因此，王方慶與王羲之的家族血緣關係非常近。第二步，確認王氏家族有珍藏書法「傳家寶」的家風。作為魏晉南北朝以來的第一書法豪門，王氏家族一直保持著妥善收藏家族名家法帖的傳統，對家族史上第一書法高手王羲之的法帖的收藏理應有相當規模。第三步，根據可靠情報，王方慶的父親曾於唐太宗貞觀十二年（638）獻上王羲之的法帖數十件，可證王家收藏確實可觀。第四步，根據可靠情報，王方慶的父親一生行事狡猾，無論做什麼事都喜歡留一手。對於家藏王羲之的法帖，他應獻出實屬無奈。獻一部分，這種做法才符合他一生的行為慣性。第五步，根據可靠情報，王方慶父親凡事留一手的做事風格，完全遺傳給了兒子王方慶。因此，結論十分明確，王方慶家中肯定藏有他父親當年留下的王羲之的法帖。

得出這個推理結論之後，武則天馬上找來了王方慶，跟他隨便聊家常，聊著聊著，話題就引到了王羲之那裡。武則天先是慨歎王羲之的書法出神入化，不可企及，然後輕描淡寫地笑著問了一句：「你家應該還有他的藏品吧？」

王方慶也是明白人，一聽這話鋒，就知道這一手是無論如何也留不住了。武周一朝的這些大臣，天不怕，地不怕，就怕女皇笑著說話。武則天笑著問，王方慶嚇得心驚肉跳，老實交代道：「臣家尚藏有先輩王羲之的法帖一卷，臣願即日獻呈陛下。」

武則天一聽，又笑了。這一笑不要緊，王方慶嚇破了膽，又老實交代了許多新情況：「臣家

還藏有其他先輩二十八人共十卷法帖，臣願即日一併獻呈陛下。」哪二十八人呢？這裡面有王羲之的堂伯王導、堂弟王洽、兒子王獻之、堂姪王珣，等等。他們全都是王氏家族的書法精英，這十卷法帖再加上王羲之的那一卷，整個一部王氏家族書法大系。

武則天一聽，又笑了。這個王方慶，果然是隻老狐狸，留了一手又一手，很有意思！這個人，我喜歡！秋香「三笑」迷倒唐伯虎，武則天「三笑」嚇翻王方慶。同樣是女人的微笑，差別怎麼就這麼大呢？

王方慶火速獻上了所有家藏王氏一門的法帖。武則天摩挲著這些寶貝，愛不釋手，心裡樂開了花，臉上卻沒什麼表情。為什麼呢？她怕自己再笑的話，王方慶會精神崩潰。

武則天是個特別愛作「秀」的女人，很快就在武成殿上向群臣秀起了這二十九卷的王氏傳家寶。她請王方慶當講解員，為大夥兒逐一介紹每件藏品的特點和來歷。王方慶講得賣力，聽眾也聽得專心。議事大殿改書法沙龍了，沙龍女主人武則天在所有人中聽講最專心，提問最專業。等到王方慶介紹完最後一件藏品，武則天微微一笑，高聲宣布，這二十九卷的王氏傳家寶，宮中只留摹拓副本，原件以錦緞裝裱後，如數退還給王方慶。群臣山呼萬歲，王方慶當場淚奔。

故事大結局的劇情如此驚天反轉，又一次印證了武則天的奇特為人。那麼，武則天為什麼要選擇這樣一個出乎所有人意料的大結局呢？其實，武則天對於這件事情的最終處理，看似出人意料，但細細想來，又完全是在情理之中。

【圖 5-3】《萬歲通天帖》（局部）

唐太宗當年巧取豪奪《蘭亭序》，得了書法，失了人心，留下了騙子的惡名。教訓如此深刻，武則天當然不想重蹈覆轍。武則天見識了王方慶所藏的王氏一門法帖，又留了摹拓副本，自己的占有欲起碼可以得到部分滿足。把原件退還給王方慶，儘管有些不捨得，但有捨才有得，可示天下人以自己的道義形象。捨了書法，得了人心，投入實小而收益實大，絕對是一筆超划算的政治交易，其道理和唐太宗賜飛白書於大臣的高招是一樣的。

站在政治巨人唐太宗的肩膀上，武則天學習其高招，反思其教訓，把書法為政治服務的理念演繹到了一個青出於藍的新境界。

這個武則天一手導演並主演的書法版「完璧歸趙」的新故事，發生在武周萬歲通天二年（697）。武則天歸還給王方慶的全部王氏一門的法帖原作，後來都消失在歷史的塵埃之中。而她命人製作的摹拓副本，有小部分片段幸運地流傳至今，其中包括王羲之、王獻之等七位王氏家族書法高手的十件佳作。這部極其珍貴的匯帖現藏於遼寧省博物館，它擁有一個整部書法史上最霸氣的名字——《萬歲通天帖》【圖5-3】。

《萬歲通天帖》現存的十帖中，排在最前面的是王羲之的《姨母帖》【圖5-4】。這是王羲之為某個去世的姨媽寫的表示哀悼的一封信。王羲之寫《姨母帖》的時候還比較年輕，尚未變古法，我們今天想要瞭解成熟之前的王羲之書法是什麼樣子，唯一的依據就是《姨母帖》。僅憑這一點，我們也要感謝武則天，感謝她為我們保存下了王羲之書法青春記憶的一抹留痕。

武則天　留下國寶《萬歲通天帖》的通天女萬歲

【圖 5-4】王羲之《姨母帖》（局部）

造字得與失

中國書法是漢字書寫的藝術，關於漢字的起源，古來有倉頡造字的傳說，倉頡是個男人，武則天做事一貫巾幗不讓鬚眉，造字這事兒也要親自試一試。她造了二十個左右的新字，頒布施行。

《姨母帖》帖首有一行小字，是王方慶寫的說明：臣（忠）十代再從伯祖晉右軍將軍羲之書【圖5-5】。其中第一個字為武周時期通用的新「臣」字。武則天在「忠」字上加了一橫，就新造出了一個新「臣」字，意思是說，為人臣者要對君主一心一意，忠心耿耿。

《萬歲通天帖》全帖最後有一行小字，是王方慶寫的很長的尾款。我們只看年月日說明的部分：萬歲通天二年四月三日【圖5-6】。這十個字中，「天」、「年」、「月」、「日」這四個字用的都是武則天造的新字，大家看起來大概會感覺怪怪的，有些莫名其妙。

【圖 5-5】王羲之《姨母帖》的王方慶題首（局部，右圖）

【圖 5-6】《萬歲通天帖》的王方慶題尾（局部，左圖）

【圖5-9】武則天書新造的「月」字

【圖5-8】武周碑刻的「月」字

【圖5-7】武則天書新造的「日」字

武則天造的新字，由她本人親筆書寫，會是什麼樣子呢？下面，我們就來看看武則天親筆書寫的「日」字【圖5-7】。它就是一個圓圈兒，裡面劃一道小波浪線。在武周新字中，「日」、「月」、「星」三個字是配套的。「星」字最簡單，也最有童趣，它就是一個圓圈，代表一顆圓圓的大星星；在「星」字的圓圈裡添一道小波浪線，就成了「日」字；在「日」字裡面的小波浪線上再交叉一道小波浪線，就成了「月」字【圖5-8】。

太陽與月亮，兩顆星，哪個更圓？哪個更大？武則天造字時給出的答案是，月亮更圓，月亮更大。為什麼呢？武周新「月」字裡面的交叉小波浪線，作為一個文化符號，它的出現最早可以追溯到彩陶時代，之後，活躍在世界各大文化圈中，一般是用來表示吉祥的。在中國，這個符號很多時候相當於「萬」，「萬歲通天」的「萬」。武周新「日」字裡面的小波浪線，其實是「一」字的變形，新「月」字裡面交叉的小波浪線相當於「萬」字，而「萬」比「一」大，所以「月」比「日」大。

在中國的文化傳統中，「月」這個字更多地同女性聯繫在一起。

因此，作為女性皇帝，武則天在造字時就把重點放在「月」字上面，她一造就造了兩個新「月」字。

其中，一個圈兒加「萬」的「月」字，壓過了一個圈兒加「一」的「日」字。另一個呢？這是武則天親筆書寫的另一個新造的「月」字【圖5-9】。它是三合框，裡面圍了一個「出」字，這個新「月」字和武則天新造的「生」字配套，新造的「生」字是把原來的「生」字加了三合框，圍了起來。

武則天造字，有點子，有魄力，有趣味。如果是在私下裡隨便玩一玩，秀一秀，本來無傷大雅，

但是，武則天之所以要造字，是想玩著、秀著就把天下人的心給收了。她用新字體現自己的施政新思維，再用手中大權強制推行新字，強制天下人通過使用新字來領會她的新思維。這就給新字及其使用者都壓上了不能承受之重，也違反了文字應用的常情常理。新字與武周政權共生共滅的命運也就成了必然。

這批武周新字，只有一個神奇地倖存下來，且一直活到了今天，這個字就是武曌的「曌」字，取日月當空之意。武則天為歷史保存下了王羲之書法青春記憶的一部《姨母帖》，歷史也為武則天保存下了她獻給自己十五年皇帝生涯的一個「曌」字。

4 《升仙太子碑》傳奇

西元六九〇年，武則天正式登上皇位的時候，已經六十七歲了，她有個愛好——改年號。武周的第一個年號是「天授」，用了三年，改元「如意」；「如意」用了不到半年，又改元「長壽」；「長壽」用了三年，又改元「延載」。武則天越老越藏不住心事，一聽年號名，全天下就都知道她想要什麼了。

我們看她七十歲前後用的兩個年號「長壽」和「延載」，明擺著，這老太太想長壽延年。武則天相信，長壽延年的最高境界是成仙。神仙這一行，古往今來相關的人也不少，她選中的偶像是王子晉。王子晉不姓王，他是一個王子，名叫晉，相傳乃周靈王太子。這個王子喜歡吹笙。後來，他吹著笙，騎著一隻白鶴飄然而去，成了神仙。白鶴王子，比白馬王子帥多了！

周的統治者姓姬，王子晉本來應該叫姬晉。按照武則天的說法，周平王兒子姬武的後人改姓了武，所以，武氏、姬氏是一家，她也是周人後裔。她改國號為大周，實行周曆，等於是認了本家。武則天講百家姓，和她造字差不多，有點子，有魄力，有趣味，最後，還得歸結到為政治服務這一點上。東拉西扯跟周人攀親戚，其實是為了證明自己政權存在的正當性。

武周萬歲通天二年（697），也就是王方慶獻《萬歲通天帖》的這一年，就在重陽節這一天，武則天一高興，又把年號給改了，這次她改元「神功」。老太太心血來潮，要去尋找她那位騎白

鶴的神仙親戚王子晉，希望能夠馬到成功。

武則天親率一支尋仙大軍，浩浩蕩蕩地趕赴緱山。緱山在河南偃師，相傳王子晉當年就是在這裡駕鶴成仙的。緱山有座古墓，據說王子晉升仙以後，蛻下來的塵世軀殼就埋在這裡。根據神仙家的講法，升仙的過程就好比知了蛻殼，術語叫「蟬蛻」。我們今天使用的「蛻變」這個詞，仍然保留著這層意思。

武則天命人發墓開棺，折騰了好一陣子，卻只翻到了一把鏽跡斑斑的古劍。這麼難堪的局面，換作任何人，恐怕都收不了場了。但是，武則天真是「有顆大心臟」，她當即命隨行的薛稷寫了一塊碑，碑名就叫作《杳冥君銘》。杳冥君，意思是無影無蹤人，名字起得還挺有詩意。

緱山一行，沒找到王子晉，武則天很快就把「神功」這個年號廢棄了，第二年（698）正月改元聖曆。聖曆二年（699），武則天捲土重來，率眾再訪緱山。有了上回的教訓，這次不發墓了，只立下一塊巨碑，石碑由她親自書寫，以隆重紀念她的神仙親戚王子晉。這塊巨碑現在還立在緱山，連碑額高近六米，碑寬兩米有餘，名曰《升仙太子碑》，升仙太子是武則天對王子晉的尊稱。

天下神仙那麼多，武則天為什麼單單迷戀王子晉？拋開她生拉硬扯上的本家關係不談，這裡面的緣由其實很好解釋。武則天好色，且越老越喜歡美少年。白鶴王子是神仙中的高顏值代表，對於太上老君、王母娘娘這樣的老頭、老太太神仙，武則天沒什麼興趣，只有王子晉這樣的小鮮肉型神仙才會讓她怦然心動。

【圖 5-10】 武則天《升仙太子碑》的飛白書題額

晚年的武則天擁有一座龐大的男寵後宮，在眾多的如花美男中，她的最愛是二張兄弟——張易之和張昌宗。武則天的姪子武三思邊四處宣傳，說張昌宗是神仙王子晉的後身轉世，張昌宗就順竿子往上爬，穿上羽衣，騎上木鶴，扮成王子晉，逗老太太開心。

由於有這麼個情況，所以關於《升仙太子碑》的立碑原委，也就長久地流行著另一個說法。說此碑其實是武則天為了向男寵張昌宗示愛而立下的，紀念王子晉不過是個打掩護的旗號而已。

從宋代的趙明誠到當代的啟功先生，許多著名的學者都相信這個說法。

不過，如此解讀《升仙太子碑》，總未免有些求之過深。對於武則天來說，騎白鶴的王子晉是偶像，騎木鶴的張昌宗是玩偶。無聊的時候，她也會看著玩偶扮演偶像取樂，但是，在為偶像立紀念碑的隆重場合，玩偶可就得靠邊站了。任何玩偶在她那裡，都永遠不會有機會升格為偶像。

最後，讓我們一起欣賞一下《升仙太子碑》的書法。其碑額以飛白書寫成【圖5-10】，這是飛白書中的一種花體，畫上了很多隻小鳥，「升」字上有三隻，「仙」字上有四隻，這很有趣，也很無聊。碑文共三十三行，每行六十字，規模相當宏大。引首的十多個楷書字【圖5-11】，明顯是取法褚遂良的，其中「天」、「聖」二字為武周新字。正文近兩千個字，行書、草書二體相雜，而草書所占的比例要高得多。就全域而論，我們可以說，

【圖5-11】武則天《升仙太子碑》引首楷書

這是一塊草書碑【圖5-12】。

唐太宗是行書入碑第一人，武則天是草書入碑第一人，巾幗不讓鬚眉。武則天的楷書仍然延續著初唐書法，尤其是褚書的瘦勁風貌；她的草書卻反其道而行之，筆畫粗壯雄厚，以肥為美。

以肥為美是接下來盛唐審美的新時尚，武則天這個女人確實太奇特了，她簡直就是一個書壇女先知，神奇地預示了日後以肥為美的盛唐氣象。

武周書壇無大師，卻孕育了未來的大師。有個年輕人名叫李邕，壯歲崛起於盛唐書壇，最擅長以行書入碑。那麼，李邕的行書碑又是如何表現以肥為美的盛唐氣象的呢？請繼續關注下一講——「書中仙手」李邕。

【圖 5-12】武則天《升仙太子碑》（局部）

李邕：「行書碑王」的犯倔史

山寺者晉太□
四年之所立此
有著法崇禪師

1 干將、鏌鋣，誰與爭鋒？

關於李邕其人，同時代的名士盧藏用有這樣一個評價：

邕如干將、鏌鋣，難與爭鋒。

——《新唐書·文苑傳》

干將、鏌鋣是戰國古劍中的極品，相傳其為楚國的一對巧匠夫婦所鑄，丈夫名叫干將，妻子名叫鏌鋣。他們花費三年心血，鑄成雌雄雙劍，取名干將、鏌鋣。盧藏用把李邕比作削鐵如泥的干將、鏌鋣劍，說他「難與爭鋒」，一方面是稱讚他有出類拔萃的英雄氣概；另一方面則是暗指其為人鋒芒外露，銳氣太盛，將來難免會有「亢龍有悔」的那一天。

盧藏用這個人城府很深，他隱居終南山，韜光養晦，以退為進，苦心經營大隱之名，坐等朝廷徵召重用。暫時的「潛龍在淵」，為的是日後一步到位的「飛龍在天」。「終南捷徑」這個典故就是從他這兒來的。李邕這個人沒什麼城府，性子急，脾氣直，盧藏用那一套姜太公釣魚的出名策略完全不合他的路子。對他來說，想出名，機會是拚出來的，不是釣出來的。李邕平生第一次出大名，就是拚出來的機會，而且還是與不可一世的女皇武則天面對面拚出來的。這是怎麼回事呢？

武周長安四年（704），二十七歲的李邕在八十一歲的武則天身邊做左拾遺，左右拾遺是武則天設置的從八品諫官，負責向皇帝上諫，指陳時政得失，官位雖小而責任重大。這一年，朝中出了個案子，讓武則天無比煩心。什麼案子呢？有人實名舉報，說她最心愛的男寵張昌宗要謀反。

這個狀告得很無厘頭，近乎捕風捉影。

為什麼這麼說呢？原來幾年前，張昌宗和哥哥張易之剛入宮的時候，張昌宗心裡特沒底，找了一個術士看相。結果這個術士悠悠得沒了譜，說他有天子相。後來，這事兒傳出來了。本來是當個笑話傳的，可是，二張兄弟得寵之後倒行逆施，作惡多端，朝野正義之士不平則鳴，「倒張」之聲高過了海豚音。這次，他們把這個笑話都派上用場了。對付小人，有時還就得以奇用兵。

「倒張派」的領袖宋璟為御史中丞，也就是監察部門御史台的實際負責人。他做事果斷，當廷向武則天提出，此案事關重大，應當馬上立案審理。武則天一向標榜大周是法制社會，這回自己打臉了。按照正常司法程式，實名舉報的謀反案必須立案審理。宋璟所言完全符合法理。

武則天心裡明白：「什麼張昌宗要謀反，這純屬子虛烏有，你們這幫『倒張派』，居心太險惡！」可是她啞巴吃黃連，有苦說不出呀！說不出就不說，有時候，有一種戰術叫作沉默，武則天就這麼一直沉默著，朝堂之上一片死寂。這場政治博弈進入了最焦灼的拉鋸階段，看這架勢，十有八九會是一場持久戰。現在，就在這最緊要的關頭，當時還是「小人物」身分的李邕閃亮登場了。

根據《舊唐書・文苑傳》的記載：

邕在階下進曰：「臣觀宋璟之言，事關社稷，望陛下可其奏。」

——劉昫《舊唐書・文苑傳》

左拾遺李邕在階下進言：「依微臣之見，宋璟所言張昌宗案事關江山社稷，望陛下批准他立案審理的奏請。」武則天的如意算盤本來打得好好的，她盤算著，只要自己不說話，就沒人敢說話，只要誰都不說話，這事兒就很可能了不了之。老太太萬萬沒想到，正在此時，有人說話了，不但說話了，還放出了「事關社稷」這樣的狠話。而打翻她如意算盤的，竟然是李邕這個官小位卑的年輕人。

危急時刻，李邕利劍出鞘，如閃電戰，殺了武則天一個措手不及。老太太的沉默戰術瞬間瓦解，她緊繃著的弦兒也鬆了下來，竟然糊裡糊塗地點頭應允了宋璟的奏請，然後失魂落魄地宣布散朝。

李邕一言出口，力挽狂瀾，助「倒張派」取得大捷。「小人物」一戰成名，成了孤膽英雄。

回家的路上，一位好心的同僚對李邕說：「你今天實在是太魯莽了，你就不怕皇上一氣之下取了你的性命？」

我們聽聽李邕是怎麼回答的⋯

不願不狂，其名不彰。若不如此，後代何以稱也？

——《舊唐書‧文苑傳》

「願」是忠厚老實的意思。李邕說，想要成為名人，必須有鮮明的個性，無論是忠厚老實，還是狂放不羈，只要把個性發揮到極致，都有可能名揚天下；反之則「其名不彰」，不可能名垂青史。金庸先生筆下的大俠，郭靖忠厚老實，楊過狂放不羈，他們把個性都發揮到了極致，在江湖上都取得了赫赫威名。李邕的個性很像楊過，他以「狂」立身，以「狂」揚名。這次他就是仗著這股子渾不吝的狂氣，揚眉劍出鞘，秒殺武則天，真可謂「干將、鏌鋣，難與爭鋒！」

關於書法，相傳李邕留下了八字名言：「似我者俗，學我者死。」這話說得真夠狂的！現代繪畫大師齊白石先生非常崇拜李邕的書法，他引李邕這八字名言為座右銘。不過他還是改了兩個字，改成了「學我者生，似我者死」，這把李邕的狂氣打了個半折。

李邕之於書法，確實也有「狂」的資本。唐代書壇高手如林，他能脫穎而出，穩居頂級大師之位，其大師之名，絕對是硬實力拚出來的。在各種書體中，李邕專攻行書，而於行書之中，重點又落到了碑刻上面。在行書入碑這一領域，如果說唐太宗是發現行書生存新大陸的哥倫布，那麼李邕就是推出石碑新大陸上行書「獨立宣言」的傑弗遜，他正式建立起了行書碑刻的立法原則。

在整個中國書法史上，行書入碑第一高手的美名非李邕莫屬。

② 當「詩仙」遇上「書仙」

李邕在武周時期度過了他的青春歲月。武周書壇，有明星，無巨星；有高原，無高峰；少創新而多守成。其整體表現相對平淡。經歷過這個短暫的蟄伏期之後，唐代書法迎來了它最輝煌的盛唐黃金時代。盛唐書壇，有明星，更有巨星；有高原，更有高峰；有海納百川的氣度，更有革故鼎新的豪情；篆、隸、楷、行、草，五大書體齊頭並進，一舉包攬了全部唐書單項冠軍。如此盛況，堪稱「前不見古人，後不見來者」！

唐代篆書的單項冠軍名叫李陽冰，他是盛唐書壇第二代大師的代表。他給前輩李邕起了個別號，叫作「書中仙手」。「書聖」王羲之與「詩聖」杜甫之間，隔著差不多四百年的時間跨度，而「書仙」李邕與「詩仙」李白共同生活在盛唐時代，他們之間所發生的故事也有著濃濃的盛唐味道。

當「詩仙」李白遇上「書仙」李邕，故事的開頭意外地不順利。李白比李邕小二十四歲，兩人第一次見面的時候，李邕已經名滿天下，李白還只是個初出茅廬的文藝憤青。李白喜歡把自己比作莊子筆下志存高遠、一飛沖天的大鵬，他還逢人就講。他一講，別人就笑，笑他吹牛；別人一笑他也笑，笑他們有眼無珠。

這回見著了器宇不凡的李邕，李白滿心歡喜，以為自己終於覓到了人生知己，於是就大聲告

訴李邕：我是大鵬，你懂的！李邕笑了，笑他吹牛；李白也笑了，笑自己有眼無珠，竟會把這個

不識貨的傢伙當成了人生知己。事後，李白氣不過，寫了一首詩給李邕，大聲告訴李邕：我是大鵬，

你不懂！

這首詩的最後兩句是這樣的：

宣父猶能畏後生，丈夫未可輕年少。

——李白〈上李邕〉

「宣父」是唐人對孔子的一種尊稱，唐太宗曾下詔尊孔子為宣父，孔子講過一句話：「後生

可畏，焉知來者之不如今也？」李白抓住孔子的這句話來敲打李邕：連聖人孔子都說後生可畏，

你李邕憑什麼因為我年輕就輕視我？

看過這首詩後，李邕又笑了，這回他是笑自己有眼無珠，竟會把這個絕世天才當成了牛皮大

王。聽說李白已經伴著月光飄然離去，李邕急了，月下追李白，好不容易才追上，他一把拉住李

白的手，大聲告訴李白：你是大鵬，我懂了！

就這樣，李邕和李白不打不相識，消除了彼此之間的誤會以後，他們迅速結成忘年交，友誼

的小船滿帆起航。故事一開頭就來火爆的劇情反轉，兩位下凡大仙玩的就是心跳。

李邕一生的仕宦生涯，最為世人熟知的是他人生最後兩年的北海太守之任，北海郡治所在今

天的山東益都，時人和後人都習慣稱李邕為「李北海」。在任北海太守期間，李邕處理過一個棘手的案子。有名剛烈女子，在丈夫遭惡人殺害後，她不顧性命，手刃惡人，為丈夫報了仇。依照法律，殺人者應當抵命，可是此女的殺人行為不乏正義和俠義的色彩。李邕飛筆草就案情報告，十萬火急表奏朝廷，懇求朝廷酌情寬大處理。最終朝廷下令，赦免了此女之罪。對於好友李邕的這一義舉，李白大加讚賞，專門為此事作了〈東海有勇婦〉一詩予以頌揚。他們這兩位，全都是俠骨柔腸，越處越投緣，越處越能玩兒到一塊兒去。

李邕和李白經常結伴漫遊和打獵，優哉游哉，不亦樂乎。過這種愜意的玩樂生活，沒有錢是萬萬不能的。他們這兩位都生性豪爽大方，花錢都大手大腳，千金散盡是常有的事兒。敢這麼花錢，仗的還是有錢，那麼，他們究竟是怎麼成為有錢人的呢？

先說李白。說起來簡單，李白有錢，是因為他老爸有錢。李白出身於富商家庭，是個「啃老族」型的「富二代」。李白二十多歲的時候，第一次出遠門，在揚州一帶不到一年就散金三十餘萬。他接濟落魄的窮苦讀書人，樂善好施，出發點是好的，可是把老爸給他的遠遊經費全都拿去做了慈善，終究還是太衝動。李白在詩中講「千金散盡還復來」，怎麼「還復來」？從他老爸那兒「還復來」。李白有錢，靠的是他老爸的錢庫，只能花不能掙。李邕呢？正相反，他有錢，靠的是自己的本事，他既能掙又能花。那麼，李邕能成為有錢人，靠的究竟是什麼本事呢？

「詩聖」杜甫和「詩仙」李白、「書仙」李邕都是好朋友，杜甫在詩中這樣講到了李邕的掙

錢之道：

聲華當健筆，灑落富清製。

風流散金石，追琢山岳銳。

情窮造化理，學貫天人際。

干謁走其門，碑版照四裔。

——杜甫〈八哀詩・贈秘書監江夏李公邕〉

杜甫的大意是說，李邕的文章和書法，健筆凌雲，名滿天下，佳作眾多，灑脫出群，其文采風流，雕琢散播於山岳金石之間；李邕思想深刻，學識淵博，窮盡造化之理，貫通天人之際，登門求文者絡繹不絕，由他撰文書寫的碑文也傳遍了天下。原來，李邕有錢，靠的是寫碑文的本事。

在唐代，有碑文貿易，沒有詩歌貿易，因此，李白寫得一手好詩，可好詩給他帶不來任何經濟效益；李邕寫得一手好碑文，這好碑文就賣出了好價錢。

按照《舊唐書・文苑傳》中的說法：

李邕寫得一手好碑文，這好碑文就賣出了好價錢。

——劉昫《舊唐書・文苑傳》

時議以為自古鬻文獲財，未有如邕者。

李邕「行書碑王」的犯偏史

當時人議論紛紛，認為自古以來賣文致富這一行，頭把交椅上坐的肯定是李邕。李邕寫碑文，很多時候會親自書寫於碑石之上，好文配好字，其實是賣文兼賣字的。行書入碑作為這門個體生意的一大品牌特色，也為李邕帶來了相當可觀的經濟效益。論起商業頭腦和市場意識，李邕絕對遠超前代和同時代的任何書家。

唐玄宗天寶六年（747），七十歲的李邕遭奸相李林甫羅織莫須有罪名陷害，被其手下酷吏毒打而死。身在遠方的李白聞訊後悲痛不已，寫下了這樣的詩句：

君不見李北海，英風豪氣今何在？

—— 李白〈答王十二寒夜獨酌有懷〉

「書仙」已去，唯餘「詩仙」，感事傷懷，情何以堪！經過一千二百多年的歷史沉澱之後，李邕平生所書的數百塊行書碑刻，傳世至今者已不及十分之一。然而，面對著這些古碑，我們不由得會產生這樣奇異的感覺：君不見李北海，英風豪氣今尚在。千載之下，李邕的英風豪氣在他的書法中依然栩栩如生。正如李白的英風豪氣在他的詩歌中依然栩栩如生，「詩仙」李白與「書仙」李邕都因他們的偉大藝術實現了不朽。

3 《麓山寺碑》傳奇

在李邕傳世的行書碑刻中，最具代表性的傑作首推《麓山寺碑》【圖6-1】。唐玄宗開元十八年（730），時年五十三歲的李邕應潭州司馬竇彥澄之請，為潭州長沙的麓山寺撰文並書寫了《麓山寺碑》。潭州長沙府就在現在的湖南長沙。此碑原石現存於長沙衡山嶽麓書院。李邕創作《麓山寺碑》的時候，恰好處於他藝術靈感大爆發的黃金狀態，對於一名藝術家而言，如果一生中能有一次這樣的機遇，捕捉住泥鰍般稍縱即逝的靈感，完成一件夢幻般的無上傑作，那無疑是無比幸運的。然而，此時進入最佳藝術創作狀態的李邕，在仕途上跌落到了人生的最低谷。這究竟又是怎麼回事呢？

我們先來看一下《麓山寺碑》中的一段碑文【圖6-2】。「前陳州刺史李邕文並書。」李邕在這裡所落的官銜讓人感覺有些奇怪，「前陳州刺史」，以前的陳州刺史，那麼現在呢？現在做的是什麼官？現在做的是欽州遵化縣尉，從刺史到縣尉，落差相當大，李邕顯然是被貶了官。他執意落上貶官前的刺史官銜，既可見他的偏強，也可見他的虛榮。李邕遭貶，一點兒都不冤，他確實是犯了原則性的錯誤，貪汙受賄。

關於李邕的為官做派，《舊唐書·文苑傳》裡面說得非常清楚：

【圖 6-2】李邕《麓山寺碑》（局部）

【圖 6-1】李邕《麓山寺碑》（局部）

邑性豪侈，不拘細行，所在縱求財貨，馳獵自恣。

——《舊唐書·文苑傳》

李邕性情豪放，不拘小節，揮金如土，所到之處，隨心所欲地索求財貨，醉生夢死地馳騁遊獵。

原來，李邕有錢，靠的不僅僅是寫碑文的本事，還要加上貪腐的惡行。這麼當官，早晚會有「亢龍有悔」的那一天。

開元十三年（725），唐玄宗（712—756年在位）主持的一場封禪大典在泰山隆重舉行。大典之後，唐玄宗返回東都洛陽時，途經汴州。時任陳州刺史的李邕於道旁拜見，獻呈歌功頌德的詞賦，裡面全都是對皇帝肉麻的吹捧文字。唐玄宗看後大喜，連聲稱讚李邕的文章寫得好。得到了皇帝如此褒獎，李邕興奮得幾日幾夜都睡不著覺，他做起了火速升官的白日夢，逢人就講自己很快就會當上宰相。此時的李邕，很俗很世故，很傻很天真，忘乎所以，得意忘形。可萬萬沒想到，他一番招搖之後，招來的是監察部門的立案調查。監察部門很快查出了他貪贓枉法的一樁樁事實，並將其呈報朝廷，朝廷下令，判他死罪。這真是一場遊戲一場夢，現在，李邕夢醒了，「亢龍有悔」的這一天終於到來了。

然而，就在此時，又發生了一件不可思議的事情。有個叫孔璋的人，專為此事向朝廷上疏，請求朝廷准許自己替李邕去死。李邕這個人，亦正亦邪，他真性情，有大氣魄，經常仗義疏財，江湖聲望極高，追星族隊伍龐大。其中最忠誠、最狂熱的鐵粉就是這個孔璋。孔璋與偶像李邕連

李邕　「行書碑王」的犯傸史

面兒都沒有見過，他就心甘情願地要替李邕去死，這樣的劇情還是相當感人的。不知道是不是因為被孔璋的一片赤誠之心所感動，朝廷赦免了李邕的死罪，把他貶為欽州遵化縣尉；又把孔璋流放到了嶺南，算是抵了李邕的一部分罪。不久，水土不服的孔璋死在嶺南，為偶像身死，想來他也會含笑九泉的。整體評估一下，李邕的宰相白日夢很無厘頭，孔璋的上疏替死之請更無厘頭，朝廷的最終宣判最無厘頭。

李邕九死一生，已淪落為小小的欽州遵化縣尉，而寫《麓山寺碑》落官銜的時候，卻還是死要面子，標明自己是「前陳州刺史」，活活地被套在名利場的邏輯中不能自拔。此時的李邕，和做宰相白日夢時的那個李邕相比，沒什麼大變化，他依舊很俗很世故，很傻很天真。

在《麓山寺碑》的碑文中，講到麓山寺從西晉以來的修建歷史，李邕提到了一個人的名字，此人名叫王僧虔。他是「書聖」王羲之的四世族孫，在南朝宋、齊時為官；他篤信佛法，曾經參與過麓山寺重建之事。我們來看下面這段碑文【圖6-3】。「僧虔，右軍之孫也，信尚敬田，作為塔廟。」這裡說王僧虔是王羲之之孫，不太準確。「敬田」是佛教用語，指恭敬供養佛法僧三寶，會有無量福報。碑文講王僧虔虔誠奉佛，為此地增修了塔廟。傳世的王氏一門法帖《萬歲通天帖》中，有一件王僧虔的《太子舍人帖》【圖6-4】。其點畫肥厚，明顯是從王獻之的肉感型一路書風發展而來的。

初唐書壇推崇王羲之的骨感型書法，長期把這種書風當作反面典型來批評。以武則天的《升

【圖 6-4】王僧虔《太子舍人帖》（局部）　【圖 6-3】李邕《麓山寺碑》（局部）

【圖 6-5】唐玄宗《石臺孝經》（局部）

仙太子碑》為標誌，書貴肥美的書壇新思維開始有了星星之火。到了盛唐時代，這一書壇新思維已成燎原之勢，完全壓倒了書貴瘦硬的初唐傳統。王獻之的肉感型書風之所以能在盛唐復興，是因為它契合了這一時代以肥為美的新風尚。盛唐流行胖美女，唐玄宗「後宮佳麗三千人」，人人都是胖美女，「三千寵愛在一身」的楊貴妃豔冠群芳，肥美之極。在書法上，唐玄宗以隸書見長，他的隸書巨制《石臺孝經》【圖6-5】也是肥美之極。盛唐書法以肥為美，並不是東晉南朝肥美型書法的簡單翻版，而是創造出了獨特的自我面貌，即一改南派書風軟媚的風韻之美，轉而營造雄壯的氣象之美。

拿李邕的《麓山寺碑》與王僧虔的《太子舍人帖》相對照【圖6-6】，我們可以看出，在外在形貌方面，二者都是點畫肥厚，有很多相似之處；但要講到精神氣質方面，二者差別可就實在是太大了。它們一個是盛唐氣象，一個是南朝風韻，是完全不同的兩個審美世界。

明代的大書畫家董其昌比較王羲之和李邕兩人的書法，有以下八字妙語：

右軍如龍，北海如象。

——董其昌《畫禪室隨筆》

王羲之的書法宛若游龍，李邕的書法好比大象。為什麼這麼說呢？下面，我們先來講「右軍如龍」。

這個比喻，其實南朝的梁武帝蕭衍早就用過，他說王羲之的書法「如龍跳天門」，一條巨龍騰空而起，跳過了天門，超酷炫！籃球界有位巨星——「飛人」喬丹，為什麼綽號「飛人」？原來，喬丹打籃球，只要一起跳，就能「懸」在半空。對手也跟著他起跳，等他們落地了，人家喬丹還在半空「懸」著呢。這就等於沒人防守了，他得分當然就易如反掌。王羲之就是書法界的「飛人」喬丹，他的書法飄逸瀟灑，每個字都彷彿自由自在地懸浮在空中。

講完了「右軍如龍」，我們接著來講「北海如象」。比起超酷炫的游龍，大象最大的特點是接地氣。遊龍身形輕盈，這樣才跳得過天門；大象正相反，它身形壯碩，步子穩。籃球界另有位巨星——「石佛」鄧肯，為什麼綽號「石佛」？原來，鄧肯打籃球，定力十足，穩如磐石，穩穩地防守，穩穩

李邕　「行書碑王」的犯偏史

【圖 6-6】李邕《麓山寺碑》（局部，左圖）與王僧虔《太子舍人帖》（局部，右圖）比較

地推進，穩穩地投籃。對方人仰馬翻，他卻若無其事。李邕就是書法界的「石佛」鄧肯，他的書法厚

重沉雄，書寫的節奏好像大象的腳步，舒緩而又有力。

現在，我們結合具體字例，來比較分析一下「右軍如龍」、「北海如象」的各自特色。

這裡的兩個「水」字，分別選自《集王聖教序》和《麓山寺碑》【圖6-7】。王羲之寫的「水」

字，姿態實在是太優美了，最後一筆飄然遠去，帶動起全字滑翔升空。李邕寫的「水」字，明顯

地借鑑了前者的筆勢和造型，但是點畫加粗，發筆放緩，寫出了一種笨笨的憨態。

【圖6-7】《集王聖教序》「水」字（左圖）、《麓山寺碑》「水」字（右圖）比較

【圖6-8】《集王聖教序》「習」字（左圖）、《麓山寺碑》「習」字（右圖）比較

下一頁的兩個「習」字，同樣分別選自《集王聖教序》和《麓山寺碑》【圖6-8】。王羲之寫的「習」字，一連串的弧線翻轉連接，龍飛鳳舞，優美之極，讓人目不暇接，超酷炫中的超酷炫！李邕寫的「習」字，也是明顯地借鑑了前者的筆勢和造型，也是一連串的弧線翻轉連接。在這裡，給人的感覺，卻好似大象在卷起長鼻子喝水，慢

李邕 「行書碑王」的犯偏史

悠悠地，不算優美，卻十分從容。

「行書」這種書體，顧名思義，是一種漫步式的書體。本來，行書是習慣在紙張上漫步的，它的腳步很輕盈。然而，當行書遷移到了石碑這塊新大陸上，作為一種必要的生存策略，它必須適應新的載體特點，調整書寫節奏。李邕的行書碑刻，尤其是《麓山寺碑》，在保留尺牘行書流暢性書寫的前提之下，大大加強了質重和遲澀的感覺，補充了碑味兒和金石感。他也由此找到行書入碑的祕訣，正式建立起了行書碑刻的立法原則。

4 人書俱老，重劍無鋒

在《麓山寺碑》之後，李邕晚年行書碑刻的又一傑作當推《李秀碑》【圖6-9】，此碑立於天寶元年（742），碑主李秀在唐朝對吐蕃的作戰中立過奇功。李邕書寫此碑時已經六十五歲了，人書俱老，他藏鋒徐行，寫出了一種渾樸蒼茫的高遠意境。金庸先生筆下的大俠楊過，使的兵器是一把玄鐵重劍，其「兩邊劍鋒都是鈍口，劍尖更圓圓的似是個半球」，可謂是重劍無鋒。楊過揮運此劍，威震江湖，力沉氣厚，誰與爭鋒？《李秀碑》化大力於無形，寓奇崛於平淡，正是重劍無鋒的風采。

【圖6-9】李邕《李秀碑》（局部）

《神雕俠侶》中的第二次華山論劍，楊過得號「西狂」，在「唐書傳奇」的英雄榜上，李邕在「狂士」一欄中也絕對名列前茅。不過，比起與他同時代的張旭來，李邕的「狂」可就是小巫見大巫了。

那麼，張旭究竟狂出了怎樣無法無天的新氣象呢？請繼續關注下一講——「狂草之王」張旭。

柒

張旭：雙重人格的書法搖滾王

長安市上狂草秀

進入盛唐書壇，第一代大師中最擅長草書的首推張旭。張旭很像電影中的「超人」，可以在兩種角色身分之間自如切換。套上官服官靴，張旭是「張長史」，左率府長史，從五品，一個負責軍政參謀的不大不小的官兒。日常生活中的「張長史」，就像是穿著西裝、記者身分的凡間「超人」，循規蹈矩，例行公事，沒顯出任何特異之處。脫去官服官靴，換上布衣芒鞋，張旭秒變大唐版「超人歸來」，布衣就是他的超人斗篷，長安城中最熱鬧的酒家就是他要衝向的戰場。

接下來，我們將會目睹一場史無前例的醉書表演，它超級瘋狂，超級勁爆。當時長安市上演出現場的盛況是這樣的：

旭飲酒輒草書，揮筆大叫，以頭　水墨中而書之，天下呼為張顛。醒後自視，以為神異，不可復得。

——李肇《唐國史補》

張旭縱情豪飲，一杯一杯復一杯，喝到大醉，乘興揮毫，一邊寫一邊大叫，情緒越來越激昂，最後完全失控，一把甩飛了毛筆，一頭扎進了硯池，用頭髮吸飽水墨，以頭代筆，搖頭晃腦地寫個不停。自從傳說中的倉頡造字以來，用這種方式來寫字的，張旭絕對是頭一個。圍觀群眾全看

傻了，這事就這麼一傳十、十傳百，很快就傳開了。從此，天下人無論識與不識，都呼張旭為「張顛」，就是張瘋子。我們回過頭來再說這位「張顛」張瘋子，過了很長時間他才醒了酒，一眼瞥見自己大醉時以頭代筆寫的字，連聲慨歎道，如此好字，傾國傾城難再得。

張旭自誇的好字是他自創的狂草。他寫狂草，喜歡借助酒力，越是大醉，越出好字。盛唐是一個大氣的時代，大氣的盛唐人，大氣的盛唐文化，大氣的盛唐人喝酒，也能喝出大氣的盛唐酒文化。大詩人杜甫寫過一首《飲中八仙歌》，專講那時長安城中最活躍的八位酒仙，其中一位是左丞相李適之，他喝起酒來什麼樣？「飲如長鯨吸百川」，就像一隻大鯨魚在狂吸百川之水，好壯觀！杜甫筆下的飲中八仙，最有名的兩位，一是李白，二是張旭。杜甫寫李白：「李白斗酒詩百篇，長安市上酒家眠，天子呼來不上船，自稱臣是酒中仙。」活脫脫一個「詩仙」、「酒仙」二合一，喝酒喝高了，就寫詩，睡覺，還管他什麼天子皇帝！下面我們再來看杜甫筆下的張旭：

二合一，喝酒喝高了，就寫詩，睡覺，還管他什麼天子皇帝！下面我們再來看杜甫筆下的張旭：

張旭三杯草聖傳，脫帽露頂王公前，揮毫落紙如雲煙。

——杜甫〈飲中八仙歌〉

對於這幾句詩，清代的仇兆鰲是這樣解釋的：

旭書為人傳頌，故以草聖比之。

張旭 雙重人格的書法搖滾王

脫帽露頂，醉時豪放之狀。

落紙雲煙，得意疾書之興。

——仇兆鰲《杜詩詳注》

仇兆鰲認為，「張旭三杯草聖傳」這句詩，是杜甫把張旭比成了「草聖」，其實他講錯了。「草聖」這個詞，唐人往往用來指代「草書」，「張旭三杯草聖傳」，就是「張旭三杯草書傳」的意思。

張旭不是「草聖」，杜甫也沒有把張旭比成「草聖」。

在中國書法史上，「草聖」只有一個，這個榮譽桂冠只屬於東漢末年的張芝。張芝一生淡泊名利，朝廷屢次徵召他去做官，他都婉言謝絕了，專心在家中刻苦研習草書。張芝家門前有一片大水池，他非常喜歡在池邊練字，練完字後就順手在池中洗筆，日久天長，池水竟然全變成了黑色。

從此以後，「臨池」就成了練字的一個別稱。

【圖7-1】，筆走龍蛇，連綿飛動，純正的張旭狂草風格。顯然是編輯者收帖的時候不小心，把張伯英、張伯高兩個名字搞混了，結果張冠李戴，把張旭的作品當成了張芝的作品。

還真在這上面鬧了個笑話。《淳化閣帖》收入了張芝名下的五件草書作品，第一件叫作《冠軍帖》

張伯英，張伯高，叫起來像哥兒倆，叫著就容易混。北宋人編集的大型叢帖《淳化閣帖》

張芝，字伯英；張旭，字伯高，這兩位都是草書大師，都姓張，字裡面又都有一個「伯」字。

張芝與張旭個性完全不同，張芝寫的也是完全不同的另一種草書。草書興起於西漢時期，主

【圖 7-1】張旭《冠軍帖》（局部）

【圖 7-2】張芝《八月九日帖》（局部）

要是對當時正體隸書的簡寫和快寫，為應急之需，大多草草急就。草書之名，就是這麼得來的。

張芝寫草書，有兩大特點，一是寫得慢，二是講規矩，他革了草書這個「草」字的命。《淳化閣帖》

所收張芝名下的草書作品，只有最後一件符合以上兩大特點，此帖名叫《八月九日帖》【圖7-2】，

字字獨立，字形大小均勻，點畫連帶很少；草書正寫，有「尚法」之風。原來，唐楷的「尚法」之風，

竟然還要到漢末的「草聖」張芝那裡去認祖歸宗。

2 書法世家的傳承者

「草聖」的榮譽桂冠已經先歸了張芝，為公平起見，我們也要給張旭封個王，就封他個「狂草之王」。作為「狂草之王」，張旭橫刀立馬，以疾風暴雨之勢奮力劈出了三個書法大裂谷，哪三個書法大裂谷呢？

第一，草書形象大裂谷。「草聖」張芝，「狂草之王」張旭，一正一狂，是草書形象的兩個極端。一邊是正寫，一邊是狂寫，草書形象就這麼分裂了。

第二，唐書形象大裂谷。唐楷和唐草是唐書的兩大榮耀，唐楷奠定了「唐人尚法」的唐書形象。作為唐草第一人，「狂草之王」張旭也是「破壞之王」，他推出了天馬行空、無法無天的唐書新形象。一邊是尚法，一邊是破法，唐書形象也這麼分裂了。

第三，自我形象大裂谷。你能相信嗎？下一頁這兩幅字都是張旭寫的【圖7-3】。一幅是他的狂草《殘石千字文》，另一幅是他的楷書《郎官石柱記》。「狂草之王」竟也是唐楷大師！這是什麼情況？

張旭這個人太奇怪了，他有時是循規蹈矩的「張長史」，有時是狂放不羈的「張顛」張瘋子；

雙重人格的書法搖滾王

【圖 7-3】張旭《郎官石柱記》（局部，上圖）與《殘石千字文》
（局部，下圖）比較

他有時醉書狂草，有時恭寫端楷，真像一張滿張的弓，張力十足。說起張弓，回憶一下虞世南寫

「戈」的故事，虞世南教唐太宗寫「戈」鉤，祕訣就在於要寫出張弓之勢。虞世南的為人和書法，都是一派君子之風，平和內斂，雲淡風輕。讓人意想不到的是，看起來和虞世南完全不搭的張旭，竟然是他的親戚，而且他們的親屬血緣關係還不算遠，書法血緣關係也相當近。

先講親屬血緣關係。虞世南有個外甥，名叫陸柬之，陸柬之有個姪女陸氏，名字沒傳下來，可是她生的兒子，名字震天響，什麼名字？張旭張伯高！這樣算起來，張旭應該要叫虞世南太舅爺，他們兩個人算不算是實在親戚呢？

講完了親屬血緣關係，接下來再講書法血緣關係。虞世南的書法，虞姓的後人都沒傳承下來，反倒是外甥陸柬之得其衣缽，成了初唐書壇的一流大家。陸柬之有行書長卷《文賦》傳世【圖7-4】，此卷圓潤典雅，是公推的唐書名品。唐高宗時代，陸柬之的官至正六品的太子司儀郎，兼崇文侍書學士，給太子李弘當書法老師，接續了舅舅虞世南書法帝師的事業。關於初唐書法四大家，除了「歐虞褚薛」這一說法之外，其實還流傳著另一個說法——「歐虞褚陸」，「陸」就是陸柬之。陸柬之的兒子陸彥遠秉承家學，尤精筆法，在書壇人稱「小陸」。張旭少年時書法入門的啟蒙老師就是他的這位堂舅——

「小陸」陸彥遠。

說起來，張旭的太舅爺虞世南也是他的書法太師祖，他們兩個人的書法血緣關係算不算很近呢？

虞世南傳外甥陸柬之書法，陸柬之再傳兒子陸彥遠書法，陸彥遠又傳堂外甥張旭書法，這樣

一唱而三歎固既雅而不豔若
夫豐約之裁俯仰之形因宜
適變曲有微情或言拙而喻
巧或理朴而辭輕或襟故而
弥新或泌濁而更清或覽為
必察或研之而後精譬猶

我們把虞世南的《孔子廟堂碑》和張旭的《郎官石柱記》擺到一塊兒，對照著看【圖7-5】，兩件唐楷名作的眉目之間，是不是頗有幾分「家族相似性」呢？張旭身體的血液裡有虞世南的基因在，書法血液裡也有虞世南的書法基因在。因此，其為人和書法循規蹈矩的一面，也都印有這位太舅爺和太師祖的影子。

張旭出生的時候，虞世南已經去世多年，他能得虞派書法之真傳，當然離不開啟蒙老師堂舅陸彥遠的悉心傳授。陸彥遠為人通達，在書法觀念上持開放立場，並不墨守家法門戶，主張轉益多師，博採眾長，他教給少年張旭的，除了本門的虞派書法之外，還有當時更風行的褚遂良書體。

許多年後，面對著一位年輕求學者關於寫字訣竅的提問，老年的張旭還會想起，堂舅陸彥遠給他講「印印泥」、「錐畫沙」故事的那個遙遠的上午。

那個上午，雨過天晴，陽光燦爛，江畔金燦燦的沙灘上，坐著陸彥遠和張旭這對師徒，他們正在討論書法問題。張旭問陸彥遠：「舅舅，您寫字有什麼訣竅嗎？」陸彥遠微微一笑，給他講了下面這個故事：

許多年前，我在差不多像你現在這樣的年紀，也像你現在一樣迷戀書法。有一天，我見了自己的書法偶像褚遂良褚先生。我既興奮又緊張，急著問了他一個問題，就是你剛才問我的那個問題。褚先生微微一笑，只講了一句話：「用筆須如印印泥。」

我們寫完信以後，準備寄出時，要用黏濕的紫泥封好信口，然後於其上加蓋印章，這叫「印

【圖 7-5】虞世南《孔子廟堂碑》（局部，左圖）與張旭《郎官石柱記》（局部，右圖）比較

3 《肚痛帖》解讀

「印泥」。「印印泥」這事兒並不難懂，但是，把書法用筆和「印印泥」放到一起來比，這可就太難懂了，為什麼「用筆須如印印泥」呢？我日思夜想，百思不得其解，一晃幾年過去了。一天上午，雨過天晴，陽光燦爛，就在眼前這片沙灘上，我獨自漫步。細沙明淨，燦然若錦，我突然產生出一種強烈的書寫衝動，隨手拾起一把不知是誰丟下的錐子，在沙地上深深畫入。一瞬間我頓悟了褚先生當年所講的「用筆須如印印泥」的道理，「用筆須如印印泥」，也可以換一種說法，用筆須如錐畫沙，它們的意思都是一樣的，就是說用筆一定要沉著，要有穿透力，鐵畫銀鉤，力透紙背。

孩子，你記住了嗎？

陸彥遠的故事講完了，「印印泥」、「錐畫沙」這六個字，張旭始終牢記，一生受益。此刻，他老了，面對著眼前這位年輕求學者關於寫字訣竅的提問，微微一笑，講了一個故事，就是許多年前陸彥遠講給他的那個故事。於是，「印印泥」、「錐畫沙」這六字真言又傳給了下一代。

張旭學書法，根正苗紅，是響噹噹的名門正派出身。從他太師祖虞世南算起，到他師祖陸柬之，再到他師父陸彥遠，虞陸相承，一脈傳香，從來都是規規矩矩寫字，規規矩矩做人，一派君子之風，

可偏偏傳到他這兒，基因突變，改狂人狂草了。其實，張旭是個有雙重性格的人，他集守規矩和愛叛逆於一身，規規矩矩寫字，規規矩矩做人，他能做到，而且能做得無懈可擊，可是，瘋瘋癲癲寫字，瘋瘋癲癲做人，這麼生活，他更有存在感，骨子裡還是更愛叛逆。張旭創造出充滿叛逆精神的狂草，打破了家傳虞陸書派的儒雅門風，也找到了最能張揚個性的書寫方式。通過寫狂草，張旭無論是用毛筆，還是以頭代筆，都能夠畫出最真實的「心畫」，釋放和宣洩出自己全部的喜怒哀樂。狂草就是他的精神美酒，陶醉其中，不亦樂乎！

對於張旭其人其書，中唐文章大家韓愈有這樣一段評論：

往時張旭善草書，不治他技，喜怒窘窮，憂悲愉佚，怨恨思慕，酣醉無聊不平，有動於心，必於草書焉發之。

大意是說，當年張旭善寫草書，專注於此，不旁及其他技藝，生活中的任何所遇所感，或喜，或怒，或困窘，或憂傷，或愉悅，或怨恨，有思念，有酣醉，有無聊，有不平，凡此種種，只要心有所動，他就一定會在他的草書中釋放和宣洩出來。

一天夜裡，張旭忽然肚痛難忍，在痛苦中他寫下了一則狂草版的「狂人日記」，這就是傳世的《肚痛帖》【圖7-6】。其中，第一行開頭的「忽肚痛」三個字，字字獨立，不難辨識，起勢比

—— 韓愈《送高閑上人序》

【圖 7-6】張旭《肚痛帖》（局部）

較平穩。張旭似乎是想用寫字的方式來穩定情緒，把痛苦往下壓一壓。但是，接下來的「不可堪」三個字，他的情緒突然爆發。之後一發而不可收拾，肚子痛，痛到受不了了，痛哉痛哉，痛貫心肝，痛當奈何，痛並書寫著，痛並快樂著，多麼痛的狂草！多麼痛的領悟！《肚痛帖》痛出了狂草獨有的痛快。

再來看一下王羲之的《上虞帖》【圖7-7】，第一二行有「吾夜來腹痛不堪」的記敘。王羲之也是半夜肚子痛，也是痛到受不了了，可是，他寫起字來不動聲色，始終情緒穩定，行筆優雅從容，字裡行間一點兒都見不出病痛折磨的痕跡。這就叫「魏晉風

張旭 書

【圖 7-7】王羲之《上虞帖》（局部）

度」！這就叫「晉人尚韻」！

同樣都是肚痛難忍，寫的又同樣都是草書，可王羲之《上虞帖》和張旭《肚痛帖》的風格反差實在是太大了！骨子裡叛逆的張旭，打破的不僅僅是家傳虞陸書派的儒雅門風，更有「書聖」王羲之立下的金科玉律。「狂草之王」張旭名不虛傳，真乃書法界大鬧天宮的「齊天大聖」孫悟空也！

4 狂草與靈感

關於張旭其人其書，韓愈還有這樣一段評論：

觀於物，見山水崖谷、鳥獸蟲魚、草木之花實、日月列星、風雨水火、雷霆霹靂、歌舞戰鬥，天地事物之變，可喜可愕，一寓於書。

—— 韓愈〈送高閑上人序〉

大意是說，藝術創作的源頭活水在於生活，張旭熱愛生活，喜歡觀察天地萬物千變萬化的形態。時而為之歡欣，時而為之驚奇，把所有的感動都化入了草書之中。這段話裡面，從「山水崖谷」

一直到「雷霆霹靂」，所列舉者皆為自然景觀，最後加了個「歌舞戰鬥」，這是人類活動。那麼，張旭的狂草創作，究竟又和歌舞或戰鬥有什麼關係呢？

對於這個問題，我們不妨先來聽聽張旭本人是如何回答的……

旭言：「始吾見公主、擔夫爭路，而得筆法之意。後見公孫氏舞劍器，而得其神。」

<div align="right">——李肇《唐國史補》</div>

張旭說，自從見了公主和擔夫爭路，我才開始明白草書該怎麼寫。後來，我又見到公孫氏舞劍器，終於頓悟草書之理，得其精神所在。「公主、擔夫爭路」，「公孫氏舞劍器」，合起來不正是韓愈文中講的「歌舞戰鬥」嗎？下面，我們先來講講前面這件事。

養尊處優的公主，辛勞奔走的擔夫，這兩路人，生活本來沒什麼交集，連做夢都難得打照面，可是就在我們這位奇人張旭的眼皮底下，偏偏發生了一樁百年一遇的奇事。一個是皇室千金，坐轎子的，一個是下里巴人，挑扁擔的，他們還真在大馬路上打了照面，不光打了照面，還打了起來。為什麼？為搶道。一個揮舞玉臂，一個掄起扁擔，搶道搶得不可開交。奇人有奇遇，此時張旭剛好從此路過，他有幸全程目睹了這齣爭路神劇；奇人有奇思，此時張旭腦海中靈光一閃，竟然興奮異常，喜不自勝。他仰天大笑，大喊一聲：「我發現了！我發現了！」這一嗓子，把公

和擔夫兩個人都嚇了一大跳，他們都納起悶兒來：「我倆打架，有你什麼事兒呀！大驚小怪的，還你發現了，你發現什麼了？」一愣神兒的工夫，氣都洩了，一個收起了玉臂，一個扛回了扁擔，停戰了。這就叫「狂草之王」一聲吼，公主擔夫齊住手。

古希臘有位大數學家，名叫阿基米德，據說有一天他正在家中浴缸裡洗澡，突然來了靈感，頓悟出了物理學浮力原理。他興奮異常，喜不自勝，光著身子衝到了大街上，大喊「尤里卡」、「尤里卡」。阿基米德喊的是古希臘語，意思就是，我發現了，我發現了！現在，張旭喊的也是這句，可見天才所喊略同。那麼，張旭此時如此興奮欣喜，他到底發現了什麼呢？

原來，公主與擔夫爭路，張旭湊趣兒旁觀，竟然無意中發現了狂草布局之法。狂草這種書體，顧名思義，瘋狂草書，就好像音樂中的重金屬搖滾，它是要盡興了寫的草書，不瘋狂，不盡興了寫，那不叫狂草。常規草書的章法，恰如王羲之的《遠宦帖》【圖7-8】。每列字都與相鄰的字列拉開一定的距離，各走各的路，平平穩穩，相安無事。再看張旭狂草《殘石千字文》的這個片段【圖7-9】。其中的每列字都在和左鄰右舍拚命爭奪空間，你伸一胳膊，我就踢一腳，劍拔弩張，場面火爆。在這場空間爭奪戰中，爭得最凶的就是中間那一列，尤其是最後那個字，「市場」的「市」字。它變形以後極不好認，太霸氣了，這一腳踢踢的，絕對宇宙無敵！

王羲之的草書，字裡行間組成了一個和諧社會；張旭的狂草布局則是一派「破壞之王」的風采，好一個「亂」字了得！寫狂草，章法上就是要敢於「亂」，善於「亂」，「亂」中取勝。

張旭 雙重人格的書法搖滾王

【圖7-8】王羲之《遠宦帖》（局部）

【圖7-9】張旭《殘石千字文》（局部）

狂草特有的空間之美，其實正是一種前所未有的「亂中之美」。

激發張旭狂草創作靈感的兩大奇遇，一是見公主、擔夫爭路，二是見公孫氏舞劍器。前一次奇遇撞出了靈感火花，後一次奇遇撞出了靈感火球，靈感指數大升級。為什麼這麼說呢？

在這裡，我們必須先來瞭解一下，張旭後來遇到的這位公孫氏究竟是何許人也。公孫氏，女性，江湖人稱公孫大娘，唐玄宗開元年間（713—741）劍器之舞的天下第一人。唐代的舞蹈，有「健舞」和「軟舞」之分，在風格上也有剛柔之分。楊貴妃跳的霓裳羽衣舞，一聽名字，就是「軟舞」，是曼妙香軟、輕歌曼舞型的。

公孫大娘跳的劍器之舞，舞者須身著戎裝，手執劍器，以舞蹈動作模擬戰鬥場面，屬於「健舞」的一種。其實就是一種花式劍術舞蹈表演，風格矯健激昂，最能體現盛唐氣象。

開元五年（717），「詩聖」杜甫此時還只是個六歲的小男孩，正在河南郾城，家人領著他看了一場盛況空前的劍舞表演，表演者就是紅極一時的劍舞天后公孫大娘。五十年後，已成白髮老翁的杜甫依然能夠清晰地回憶起當時的情景：

昔有佳人公孫氏，一舞劍器動四方。

觀者如山色沮喪，天地為之久低昂。

—— 杜甫〈觀公孫大娘弟子舞劍器行〉

「沮喪」在這裡並不是垂頭喪氣的意思，是形容圍觀群眾目瞪口呆，看傻了眼的樣子。憶往昔開元盛世，河南郾城最熱鬧的集市上，公孫大娘舞動劍器，騰躍翻飛，驚動四方；觀者如山，目眩神迷，天旋地轉，為之震動。杜甫的這首〈觀公孫大娘弟子舞劍器行〉是一首長詩，詩前有一篇長序。在這篇長序中，他還特地提到了張旭的名字：

往者吳人張旭，善草書書帖，數常於鄴縣見公孫大娘舞西河劍器，自此草書長進。

—— 杜甫〈觀公孫大娘弟子舞劍器行序〉

張旭籍貫吳郡，就是現在的江蘇蘇州，唐代的鄞縣，在今天的河南安陽，西河劍器，是劍器舞中的一種。根據杜甫的說法，公孫大娘在鄞縣表演西河劍器舞期間，張旭曾經多次前去觀看而受到啟發，從此他的草書大進。那麼，通過觀看公孫大娘的劍器舞，張旭究竟獲得了怎樣的靈感火球呢？

靈感火球一號，狂草之舞。我們看張旭的狂草名作《古詩四帖》【圖7-10】，公孫大娘的劍器舞在這裡化成了墨舞，龍飛鳳舞，金蛇狂舞，是線條之舞，也是靈魂之舞。原來，狂草其實不是寫出來的，是舞出來的。

靈感火球二號，大型廣場狂草秀。公孫大娘舞劍器是在鬧市廣場，現場觀者如山，場面火爆，張旭把這種舞蹈表演理念引到了書法創作中，他活學活用，融入醉酒、大叫、以頭代筆等個人創意，成功推出了長安市上那場史無前例的狂草醉書表演，一戰成名，得號「張顛」。

張旭很幸運，先有啟蒙老師陸彥遠給他講「印印泥」、「錐畫沙」，後有公主、擔夫爭路給他送來靈感火花，劍舞天后公孫大娘給他送靈感火球。張旭也很無私，他把「印印泥」、「錐畫沙」的學書祕訣傳授給了那個向他請教的年輕人。這個年輕人經張旭悉心點撥，日後書法大成，為唐書之冠，成就堪與「書聖」王羲之相比肩，他的名字叫作顏真卿。那麼，站在恩師張旭的巨人肩膀上，顏真卿又是如何更上一層樓的呢？請繼續關注下一講——「書史亞聖」顏真卿。

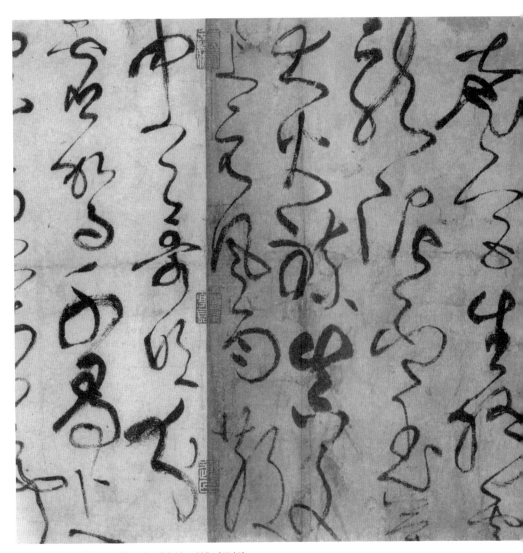

【圖 7-10】張旭《古詩四帖》（局部）

顏真卿：「書聖王羲之」的史上最強挑戰者

少孤育舅殷仲
容氏蒙教筆法
家貧無紙筆

1 顏真卿的「正氣歌」

盛唐書壇，氣象盛大，推出了唐書最偉大的人物，也是中國整個書法史上最接近王羲之高度的人物顏真卿。

屹立在盛唐的歷史舞臺上，顏真卿正面示人的，首先是一個忠烈名臣的偉岸形象。正所謂「時勢造英雄」，唐玄宗天寶十四載（755），「安史之亂」突然爆發，大唐王朝承平日久，猝不及防。面對如狼似虎的安史叛軍，黃河以東的二十四郡望風而降，轉眼間一片風雨飄搖的景象。就在這危難之際，時任平原太守的顏真卿挺身而出，他第一個扛起了討叛義旗，及時穩定住了軍心民心。

在顏真卿的感召之下，很快就有十七郡復歸朝廷，他也被公推為義軍盟主。

唐代的平原郡，治所在今天的山東德州，顏真卿的平原首義，挽狂瀾於既倒，扶大廈於將傾，氣壯山河，功在千秋！對於他的這一歷史功績，南宋末年著名的愛國將領文天祥有如下評價：

唐家再造李郭力，若論牽制公威靈。

—— 文天祥〈平原〉

李光弼、郭子儀兩位將軍率唐軍主力收復長安、洛陽，有再造唐室的蓋世之功，文天祥把戰事初期顏真卿的牽制之功與之相提並論，足見在他心中其分量何等之重！

「安史之亂」是大唐王朝由盛轉衰的命運轉捩點。在這之後，地方割據勢力橫行，大小叛亂時有發生。唐德宗建中四年（783），原淮西節度使李希烈率叛軍攻陷河南汝州，對東都洛陽構成威脅。此時，昏庸的唐德宗（779—805年在位）竟然聽信奸臣盧杞之言，詔令七十五歲高齡的朝廷重臣顏真卿為宣慰使，要求他親赴敵營，對李希烈進行安撫勸說。此令一出，朝野震動，這明明就是讓顏真卿去送死啊！

愚忠的顏真卿視死如歸，他於受命當天即刻出發，義無反顧地踏上了人生中的最後一段征程。在敵營之中，顏真卿與李希烈及其黨羽鬥智鬥勇，始終保持氣節。在被軟禁兩年之後慷慨就義。唐德宗得知消息，追悔莫及，主動承認這是自己決策失誤所致，於是廢朝五日致哀，下詔稱顏真卿「出入四朝，堅貞一志」。「天地有正氣，雜然賦流形」，顏真卿用他的生命譜寫了一曲「正氣歌」。

關於顏真卿其人其書，北宋大文豪歐陽修是這樣評價的：

斯人忠義出於天性，故其字畫剛勁獨立，不襲前跡，挺然奇偉，有似其為人。

——歐陽修《集古錄》

歐陽修認為，顏真卿天性忠義，所以他寫的字，點畫剛勁有力，筆勢挺拔奇偉，個性獨立，

不承襲前人遺法，同他的人格高度統一。孟子曰：「我善養吾浩然之氣。」顏真卿一身浩然之氣，發而為書，「書為心畫」，他的「顏體」書法同樣一派浩然之氣，「字如其人」這句話在他身上得到了最好的印證。

中國的文化思想史，宋代以來流行「孔孟」並稱，孔子被尊為「聖人」，孟子被尊為「亞聖」。在書法史上，王羲之貴為「書聖」，他是無可爭議的天下第一。天下第二這個位置，本來屬於王羲之的兒子王獻之。顏真卿崛起以後，無論就綜合實力而言，還是就影響力而言，都毫無懸念地取代了王獻之，穩穩坐上了書壇第二把交椅，迄今無人可以撼動，稱他為「書史亞聖」，絕對實至名歸。

「顏體」書法的出現是唐書最大的驕傲，也是唐書最大的傳奇。《周易》坤卦卦辭中的「直方大」三字，恰好可以借用過來概括「顏體」書法的特色。我們看顏真卿的《顏家廟碑》【圖8-1】，「顏體」書法直、方、大的特色一覽無遺。「直」，字勢端直，穩如泰山；「方」，每個字不論筆畫多少，一律撐滿方格，是最正宗、最地道、最名副其實的方塊字；「大」，字型大，力量大，格局大，光明正大，大氣磅礴。

王羲之的書法如龍跳天門，瀟灑俊逸；顏真卿的書法如老農耕田，腳踏實地。一個氣質高貴，一個更接地氣。後人學書入門，多用「顏體」大楷作為範本。「直方大」，這麼寫字，樸實無華，堂堂正正，最利於打好基礎，立穩架子。

【圖8-1】顏真卿《顏家廟碑》（局部）

2 顏氏家族傳奇

我們剛剛欣賞過的這塊《顏家廟碑》，現藏於西安碑林，它是顏真卿在七十二歲時為其父顏惟貞建立家廟時創作的。碑文詳細記載了顏氏家族發源、遷徙和世代傳承的情況。

遠在三國之際，顏真卿的十六世祖顏盛仕於曹魏，任青州、徐州刺史，顏氏家族徙居於琅琊臨沂，也就是現在的山東臨沂，自此為琅琊望族。說起琅琊望族，居首的當然還得數琅琊王氏。琅琊王氏出了王羲之，琅琊顏氏出了顏真卿，中國書法史上的「書聖」和「亞聖」原來是同鄉。臨沂之地「造化鍾神秀」，真可稱得上書法聖地。

南北朝時期，顏真卿的五世祖顏之推著有《顏氏家訓》傳世，中國古代教導子孫處世做人之道的「家訓」傳統，就是從這部書興起的。在《顏氏家訓》中，顏之推把書法歸入「雜藝」一類，告誡子孫「此藝不須過精」，「慎勿以書自命」，意思是寫字寫得不壞，說得過去就可以了，不必非常精通此道，切忌在這方面過度投入。有意思的是，對於顏之推立下的這條家訓，顏家後人大多並未理會，在書法上投入較多的精力，並以擅書聞名。入唐以後，顏氏家族更是一直保持著一流書法世家的書壇地位。有了這樣底蘊深厚的家族積澱，數代之後，終於孕育出了「書史亞聖」顏真卿。

《顏家廟碑》中有一段碑文，講到了顏真卿之父顏惟貞少年時的特殊練字法，我們一起來看

【圖 8-2】顏真卿《顏家廟碑》（局部）

一下【圖8-2】。「舅殷仲容氏蒙教筆法，家貧無紙筆，與兄以黃土掃壁，木石畫而習之」，這裡提到的殷仲容，是顏真卿祖母的弟弟、母親的堂伯。顏真卿的母親和祖母都姓殷。從他的五世祖顏之推以來，顏氏家族便與另一世家殷氏家族世代聯姻。在書法方面，殷氏家族同樣底蘊深厚，

其中殷仲容的書名最大。在武周時期，殷仲容曾受詔題寫京城資聖寺匾額。顏惟貞小時候和哥哥顏元孫一起練字，筆法都是堂舅殷仲容傳授的。家境清貧，買不起紙筆，兄弟倆就用黃土和泥，塗掃於牆壁上。牆壁打了底子，就權當是紙了，他們再以樹枝和石塊為筆畫，就是運用這樣的特製書寫工具勤奮習書，最終都練出了一筆好字。

後來又講給了顏真卿。

練字這事兒，有時候以他物代紙筆，往往反生奇效。回憶唐書歷史，虞世南每晚入睡前，以指頭代筆，以肚皮代紙，指頭畫肚皮，練字到睡。張旭的堂舅陸彥遠，在沙灘上隨手拾起一把錐子，以沙地代紙，以錐代筆畫沙，竟然悟出了用筆訣竅。陸彥遠把這個訣竅講給了張旭，張旭晚年，他又把父親和伯父這個畫壁習書的故事記錄在了《顏家廟碑》當中。可見對於以他物代紙筆練字，顏真卿一輩子都有興趣。

形式的「錐畫沙」嗎？年輕的時候，顏真卿把老師張旭給他講的「錐畫沙」故事記錄成文；到了現在，我們看顏元孫、顏惟貞兄弟，以樹枝、石塊代筆，以土泥牆代紙練字，不也是另一種

顏真卿天性忠義，也天生愛書法，幼年時，他就喜歡把寫字當成一種好玩兒的遊戲，還因此犯過一個小錯誤，被長他十五歲的二哥顏允南狠狠地訓了一頓。原來，顏家曾經養了一隻斷了腿的鶴，顏真卿當時還太小，不太懂事，調皮地在這隻鶴的背上寫字玩兒。二哥顏允南看見了，馬上把他叫到一邊，教訓道：「這隻鶴斷了腿，不能飛了，本來就夠可憐的了，可你還要在牠的背

上寫字，這是沒有仁愛之心啊！」二哥的嚴厲批評，使得幼年的顏真卿明白了，仁愛之心不但要推己及人，還要由人及物。許多年後，顏允南去世，顏真卿在為他撰寫的墓碑中，深情回憶起了這件往事。故事雖小，卻可以小見大，從中可見顏氏家族德行為先的優秀家風。

3 《祭姪稿》傳奇

德行、書翰、文章、學識，這是入唐以來顏氏家族的傳家四寶，四寶之中，德行為先。「安史之亂」爆發後，整個顏氏家族齊心協力，浴血抗敵，僅在常山保衛戰一役中，就有三十餘名家族成員壯烈殉國，這其中就包括了顏真卿的堂兄顏杲卿和堂姪顏季明。正是在這樣一種時代背景下，中國書法史史上最震撼人心的千古名作《祭姪稿》誕生了【圖8-3】。

在欣賞《祭姪稿》書法之前，我們先要來講講常山保衛戰這個可歌可泣的中國好故事。

唐代的常山郡，治所在今天的河北正定，「安史之亂」爆發後，時任常山太守的是顏真卿的堂兄顏杲卿。顏杲卿膽大心細，謀略過人，他設下妙計，斬了把守軍事要塞土門的安祿山部將李欽湊，智取土門。土門，就在現在的河北井陘。顏真卿平原首義，顏杲卿土門大捷，「顏家將」兄弟組合遙相呼應，合力扭轉了開戰以來的危急形勢。

【圖 8-3】顏真卿《祭姪稿》（局部）

不久以後，安祿山在洛陽自立為大燕皇帝，他視顏杲卿為心腹大患，稱帝後馬上集結重兵，遣史思明率軍急攻常山。此時，常山兵力薄弱，守備條件很差，敵強我弱，敵眾我寡，實在難於應敵。顏杲卿無奈之下，向所距不遠、兵馬充足的太原尹王承業緊急求援。不想國難當頭，這個王承業卻打起了自己的小算盤。他盤算著，如果我發兵解了常山之圍，日後論功，這頭功肯定是要記到他守城模範顏杲卿的頭上，我又何必為他人做嫁衣裳呢？就這樣，顏杲卿在這邊苦等援兵，王承業卻在那邊擁兵不救。叛軍大隊人馬兵臨城下，顏杲卿誓死不降，指揮守城，奮戰了三天三夜，最終寡不敵眾，城陷被俘。

叛軍把顏杲卿押送到洛陽，向賊首安祿山報功。面對安祿山，顏杲卿毫無懼色，怒罵不止，氣得安祿山急命手下對他施以最殘忍的剮刑。好一個顏杲卿，舌頭被割了，竟然還在拚命發出含糊不清的叫罵聲，真可謂殺身成仁，義薄雲天！這次慘烈的常山保衛戰，顏氏一門長長的死難者名單中，顏杲卿第三子顏季明的名字赫然在列。

顏季明是顏氏家族的青年才俊，他多次往返於常山、平原之間，為父親顏杲卿和堂叔顏真卿傳遞消息，立下了很多功勞。常山失陷後，顏季明在洛陽被叛軍斬首示眾，兩年以後，他的大哥顏泉明歷盡千辛萬苦，終於找到了他那顆被割下的頭顱。此時，唐室天下已經易主，太子李亨當上了皇帝，成為唐肅宗（756—762年在位）。唐肅宗乾元元年（758），顏泉明攜父親顏杲卿的屍骨和三弟顏季明的斷頭，趕赴蒲州，與時任蒲州刺史的堂叔顏真卿會合。蒲州治所，在今天的山

西永濟。

叔姪見面，如在夢寐。顏真卿接過顏季明的斷頭，仔細端詳，淚如泉湧，不久之後揮筆起草了《祭姪稿》，此稿意不在書，筆隨心轉，完全到了一種徹底忘我、人書合一的境界。對於這件經典書法，清人王澍有這樣一段評論：

縱橫一瀉千里，遂成千古絕調。

魯公痛其忠義身殘，哀思勃發，故縈紆鬱怒和血迸淚，不自意其筆之所至而頓挫心亂如麻、沉鬱悲憤的情感起伏狀態。顏真卿痛惜亡姪顏季明一生忠義而如今身首兩處，哀思勃發，情不自已，和血迸淚，寫成此稿。

顏真卿寫《祭姪稿》時這種悲痛欲絕的心境，其實王羲之也曾經體驗過。我們看他的《喪亂帖》

──王澍《竹雲題跋》

【圖8-4】。此帖寫於王氏先祖墓地接連遭到兩次洗劫的消息傳來之後，王羲之悲情難抑，發而為書。

對應其心境，他的書風也罕見地偏於激昂。

我們對比《喪亂帖》和《祭姪稿》的部分片段【圖8-5】。內容都是哀痛之辭，兩位書壇聖手

顏真卿曾受封魯郡開國公，世稱「顏魯公」。「縈紆鬱怒」四個字，是形容顏真卿書寫之時

【圖 8-4】王羲之《喪亂帖》（局部）

【圖 8-5】王羲之《喪亂帖》（局部，左圖）與顏真卿《祭姪稿》（局部，右圖）比較

寫出的味道卻大不相同。儘管情緒悲憤，王羲之的用筆和結字仍然相當瀟灑考究，尚存精心要好之念；而顏真卿完全忘掉了書法這回事，一任心跡流淌筆端。比技巧，《喪亂帖》都遠在《祭姪稿》之上。

不過，如果比情感表現的感染力這一點，《祭姪稿》就勝出《喪亂帖》很多了。顏真卿年輕時曾師從張旭學書，對張旭狂草「亂」中取勝的妙處深有會心。寫《祭姪稿》時，他本無意於草書，卻無意間以草稿行書書體寫出了狂草的「亂中之美」。尤其結尾處【圖 8-6】，血淚模糊，墨象迷離，好一個「亂」字了得！張旭狂草的「亂中之美」，裡面還有些炫技的成分。顏真卿《祭姪稿》的「亂中之美」，則全部是真情的自然流露，青出於藍，在境界上更上了一層樓。

【圖 8-6】顏真卿《祭姪稿》（局部）

《爭座位帖》傳奇

顏真卿的老師張旭是「狂草之王」，顏真卿本人也是一個「王」——「稿書之王」。寫草稿行書這種日常應用性最強的書體，整個書法史上沒有任何人是顏真卿的對手。顏真卿的稿書經典號稱「顏氏三稿」：其一是我們剛講過的《祭姪稿》；其二是稍後於《祭姪稿》書寫的《祭伯父稿》【圖8-7】，為顏真卿祭掃伯父顏元孫之墓時所作祭文的草稿；其三名曰《爭座位帖》【圖8-8】。此稿又名《與郭僕射書》，是顏真卿五十六歲時寫給尚書右僕射郭英乂的一篇書信草稿。北宋書壇的頭三號人物——蘇軾、黃庭堅、米芾，三人不約而同地一致認定，此稿書法出神入化，成就更在《祭姪稿》之上。

中國好書法配中國好故事，在欣賞《爭座位帖》書法之美之前，我們也還是先來瞭解一下，顏真卿怒斥郭英乂又究竟是怎樣的一個中國好故事。

關於這個故事，我們要從「吐蕃之亂」開始講起。就在「安史之亂」剛剛平定後不久，原本強盛的大唐王朝千瘡百孔、元氣大傷，西邊的吐蕃看準時機大舉進犯，此時的大唐天子已換成了唐代宗李豫（762—779年在位），唐代宗廣德元年（763）深秋，吐蕃軍隊甚至一度占領了唐都長安。多虧了功勳老將郭子儀處亂不驚，憑藉其豐富的經驗和極高的威望，收編六軍，發起凌厲的反擊戰，最終嚇退了吐蕃軍隊，把逃亡的唐代宗一行迎回了長安。但是，才太平了沒多久，僅僅數月之後，叛將僕固懷恩夥同吐蕃、回紇軍隊十萬之眾，又一次進逼長安。這一次，又是定海神

【圖 8-7】顏真卿《祭伯父稿》（局部）

【圖 8-8】顏真卿《爭座位帖》（局部）

針郭子儀將軍指揮若定，大破敵軍。廣德二年（764）初冬，郭子儀將軍率師凱旋。唐代宗詔令文

武百官於長安城西開遠門隆重迎接，並親自於安福寺等候會見，文武百官城門列隊和安福寺座次

的安排事宜，唐代宗交給了尚書右僕射郭英乂全權辦理。不想郭英乂的安排鬧出了大問題。郭英

乂安排文武百官列隊排座，特地突出了一個叫魚朝恩的人，把他安排到了前列上座位置；而像尚

書左丞和六部尚書這樣的要職官員，郭英乂竟然全排在了後列下座。

享受郭英乂如此照顧的這位魚朝恩大人究竟是何許人也？宦官！「安

史之亂」以後，唐朝政局出現了兩大危機，一是藩鎮割據，二是宦官專權。在唐代宗時期，大宦

官魚朝恩權傾朝野，氣焰懾人。他得到皇帝親命，作為「天下觀軍容宣慰處置使」代行皇權，凡

是朝廷軍隊，不論是中央的，還是地方的，他都有權巡察督導。區區一個宦官，現在儼然天下兵

馬大元帥了。我們不禁要問，這位魚朝恩又是怎樣爬到這一步的呢？

魚朝恩的發家史，講起來並不複雜。唐玄宗時，他入宮為太監，「安史之亂」爆發後，隨唐

玄宗出逃，他侍奉太子李亨，得其歡心，李亨即位後，給他特設了一個「觀軍容宣慰處置使」的

職位。這個所謂「觀軍容宣慰處置使」，是唐肅宗李亨的一個發明創造，他想利用這個自己親寵

的宦官控制住地方節度使的軍權。沒想到，藩鎮割據沒控制住，反倒助長了宦官專權。魚朝恩是

宦官裡的三朝元老，他在李亨之後的下一任皇帝唐代宗李豫那裡也非常得寵。廣德元年的那次吐

蕃入侵，唐代宗倉皇出逃，魚朝恩護駕有功，這令皇帝從此對他倍加信賴，在其「軍容宣慰處置使」

的官名之前又加上了「天下」二字，其實就是任命其為天下兵馬大元帥，不但有權巡察督導中央或地方的軍隊，而且還直接統領京師禁軍神策軍。

郭英乂混跡官場多年，一向見風使舵，是個官痞。此次排座次，為了討好巴結魚朝恩，他無視相沿已久的禮法規定，濫用職權，公然把魚朝恩排到了前列上座。對於郭英乂的這種無恥之行，文武百官全都看在眼裡，但迫於郭英乂的權勢，敢怒不敢言，敢於站出來直接對郭英乂嚴加斥責的，唯有顏真卿一人而已。顏真卿此時的職位是檢校刑部尚書兼御史大夫，負責百官紀律監察工作。郭英乂為官劣跡斑斑，顏真卿早就想對他出手，但因其位高權重，不得不慎重從事，必須要等到最佳時機，該出手時再出手。此次排座次事件，眾目睽睽，惡行昭昭，顏真卿終於等到了最佳時機。他果斷出手，寫信給郭英乂，洋洋灑灑，下筆千言，與之針鋒相對地正面交鋒。

在這封長信中，顏真卿針對排座次一事，嚴厲問責郭英乂，每句話都擲地有聲，忠義之氣充溢筆端。我們直接看結尾處【圖8-9】。「朝廷紀綱，須共存立，過爾隳壞，亦恐及身……」意思是，朝廷的制度禮法，我們須共同保持好，如果對之過度毀壞，引得大廈將傾，恐怕你郭大人也會自身難保。可以想見，郭英乂當年讀信至此，一定會有一種五雷轟頂的感覺。

瞭解了顏真卿怒斥郭英乂的故事之後，我們再來欣賞《爭座位帖》的書法特色。關於此帖風格，北宋的米芾評以「天真」二字，最能切中肯綮。顏真卿這個人，和他的老師張旭有一點很相像，就是為人都有兩面性。張旭有守規矩的一面，又有「破壞之王」的一面。顏真卿呢？一方面老成

【圖 8-9】顏真卿《爭座位帖》（局部）

【圖 8-10】顏真卿《爭座位帖》（局部）

持重，另一方面卻又很孩子氣。或者說，顏真卿外表看上去老成持重，骨子裡其實是很孩子氣的一個人，他一輩子都保持著童心。這次他怒斥郭英乂，是一次浩然正氣的大爆發，也是一次童心的大爆發。顏真卿就是和這個姓郭的較上勁了，好像小孩子打架一樣，字裡行間也生發出一種天真稚拙的奇特味道。用米芾的話來講，就是「詭形異狀」，字奇形怪狀的，全沒在成型的套路裡面，隨便寫，想怎麼寫就怎麼寫。

我們看下面這列字【圖 8-10】。那個「此」字，簡直寫成了兒童簡筆畫，太大膽了，太有想像力了，當然，也太難認了。顏真卿寫字做人如此孩子氣，換個角度講，我們也可以說他是勇者無畏。孟子論大丈夫有云：「富貴不能淫，貧賤不能移，威武不能屈。」此三者顏真卿足以當之，堂堂儒者，頂天立地。

5 《麻姑仙壇記》傳奇

顏氏家族乃儒學世家，但他們並不排斥道教和佛教，而是有著三教調和的家族傳統。顏真卿幼年時，長輩給他起了個小名，叫羨門子，羨門是傳說中的古代仙人。擁有這樣一個小名，顏真卿和道教神仙思想也結下了很深的緣分。

唐代宗大曆六年（771），顏真卿正在撫州刺史任上，時年六十三歲，遊覽撫州南城麻姑山麻姑仙壇時，他有感於麻姑得道成仙之事，寫下了楷書傑作《麻姑仙壇記》【圖8-11】。麻姑是傳說中的一位女仙，她容貌秀麗，看上去非常年輕，只有十八九歲的樣子，卻自言已見東海三變桑田。滄海桑田這個成語就是從這兒得來的。顏真卿的《麻姑仙壇記》，把顏體大楷「直方大」的特色發揮到極致的同時，又特別加入了一種詭異奇幻的怪味道，在書風上契合了麻姑故事的神怪氣息。

除了道教以外，顏真卿對於佛教也有相當興趣，他很喜歡與僧人交遊。有一次，他偶遇了一位擅長草書的僧人，兩人切磋書藝，相談甚歡，很快結成了朋友。這位僧人所書的狂草縱橫飛動，令顏真卿不由得回憶起已故恩師張旭的醉書絕技，恍然間有「若還舊觀」之感。此僧名曰懷素，日後在書法史上果真與張旭齊名，號稱「顛張醉素」。

那麼，懷素身為僧人，卻為何破酒戒而得醉僧之名呢？請繼續關注下一講——「狂草王子」懷素。

顏真卿

「書聖王羲之」的史上最強挑戰者

【圖 8-11】顏真卿《麻姑仙壇記》（局部）

懷素：天下第一明星書僧的炒作之道

1 以狂繼顛，誰曰不可

從盛唐進入中唐，唐代書壇上又有位草書巨星橫空出世，他是個僧人，法號懷素。著有《茶經》的「茶聖」陸羽和懷素是同時代人。陸羽寫過一篇《懷素別傳》，關於懷素其人，他是這麼講的：

疏放不拘細行，時酒酣興發，遇寺壁、裡牆、衣裳、器皿，靡不書之。

——陸羽《懷素別傳》

陸羽說，這位懷素法師，疏野狂放，不拘小節。破佛家戒律，愛喝酒，喝到興頭上就寫字。無論寺院民居的牆壁，還是身邊的衣裳器皿，趕哪兒寫哪兒，酒杯與草字齊飛，衣裳共器皿一色，全成黑的了。

懷素傳世的法帖中，有一件叫作《食魚帖》【圖9-1】。內容很有意思，講他以前在長沙的時候愛吃肉，後來到了長安，又喜歡上了吃魚。這就招來社會上的許多非議，自己雖說並不在乎這些，可是閒言碎語聲聲入耳，還是煩煩煩，怎一個煩字了得！

懷素的朋友御史中丞李舟，第一個把懷素和狂草的創立者張旭相提並論，他是這麼講的：

當書法穿越唐朝 186

昔張旭之作也，時人謂之張顛，今懷素之為也，余實謂之狂僧，以狂繼顛，誰曰不可？

—— 懷素《自敘帖》引李舟語

大意是說，當年張旭作草書，醉墨淋漓，那時人們叫他「張顛」；現在懷素作草書，和尚愛喝酒，醉墨更瘋狂，我看真得叫他「狂僧」了。「以狂繼顛」，誰說不可以呢？李舟這麼一問，還真沒人敢說不可以。他起了個頭，從這以後，「顛張醉素」的名號就叫響了。如果說張旭是「狂草之王」的話，那麼懷素就是當仁不讓的「狂草王子」，張旭狂草唯一正宗傳人這一稱號非懷素莫屬。「顛張醉素」的狂草二人組，絕對稱得上是史上最強草書組合。

② 「筆塚」的故事

懷素自幼家境貧苦。為了換種活法出了家，在老家山中的一座小寺廟裡做了個窮和尚，鞋兒破，帽兒破，身上的袈裟破。懷素特別喜歡寫字，卻買不起紙，便在庭院種下萬株芭蕉，然後摘大芭蕉葉寫上去手感還滿不錯，懷素寫上了癮。一打又一打的芭蕉葉，他在正反兩面反覆寫，雖然如此省著用，最後還是把萬株芭蕉都寫禿了。

懷素　天下第一明星書僧的炒作之道

【圖9-1】懷素《食魚帖》（局部）

芭蕉葉供不上了，懷素又想出了個新主意，他弄了個漆盤，外加一個漆板，用毛筆蘸水在上面寫。按照陸羽《懷素別傳》中的說法，懷素「書至再三，盤、板皆穿」，也就是說他反覆寫，寫來寫去，竟然把漆盤、漆板都給寫穿了。陸羽在這裡用的是小說家的筆法，有些過於誇張，不過，換個角度看，懷素練字，也確實有股水滴石穿的勁頭。

在芭蕉葉上寫，在漆盤、漆板上寫，懷素想盡辦法省下了練字用紙的費用。可是，智者千慮，必有一失，紙錢是省下了，筆錢卻超支了。毛筆寫在這些東西上，筆鋒磨損大，禿得快，很快就會用廢。日子久了，懷素寫禿的毛筆在院子裡已經堆成了一座小山。而此時，他也決定出山，到刻苦，到了晚年，他把所有寫退了鋒的廢筆都埋到一起，立了個墳頭，起了個名字，就叫作「退筆塚」，也暗含了以當世智永自居的意思。

現在，懷素學著智永的樣子立「筆塚」，號曰「筆塚」。

懷素立這個「筆塚」，至少有兩層用意，一是紀念這段難忘的山中苦修生活，二是向一位偉大的前輩致敬。這位前輩也是一位僧人，即大名鼎鼎的王羲之的七世孫智永禪師。智永練字非常埋於山下，堆起了一個「土饅頭」，號曰「筆塚」。

外面的世界闖一闖，行萬里路，交諸方友，再好好修一修字外功。臨行之前，他把那座小筆山移

懷素學書法，目標非常明確，從一開始就把草書作為主攻方向，後來以一手神鬼莫測的狂草名震天下。可是在山中苦修這一階段，他在芭蕉葉、漆盤、漆板上長年練習的並非狂草。那是什麼草呢？不草之草，一種非常規矩的草書，樣板就是智永的《草書千字文》。

懷素　天下第一明星書僧的炒作之道

我們看智永的《草書千字文》【圖9-2】，寫得規規矩矩，一筆不苟，其實和寫正書差不多。《千字文》是南朝梁武帝時周興嗣奉詔編寫的四字句的韻文，一共二百五十句，剛好一千個字，從「天地玄黃，宇宙洪荒」講起，天文、地理、歷史、教化、日用、博物等，方方面面，無所不包。這樣一篇中國好文章，一問世就風行天下，在古代蒙學課本裡，論影響力，也只有後來的《三字經》能與之相比。《千字文》裡面所講的教化倫理，基本上都是儒家思想，其中有這麼四句，「蓋此身髮，四大五常，恭惟鞠養，豈敢毀傷」，和儒家經典《孝經》上的「身體髮膚，受之父母，不敢毀傷」的說法是一個意思。僧人出家剃度，顯然不符合這種要求。智永身為僧人，不去抄佛經而專寫《千字文》，而且一寫就是八百本，哪怕其內容多與佛理相衝突也不在乎，說明他主動順應中國的主流價值觀，處世相當圓融。和尚愛寫《千字文》，懷素模仿智永，把這一項也複製添加上了。懷素一生寫的《千字文》雖不到八百本，可也不算少，他尤其學到了智永的圓融處世之道，出山後能和唐朝的主流社會打成一片。

懷素這個和尚，他的佛教信仰其實並不堅定，也不虔誠，苦孩子出身的他苦練書法，一是確實喜歡，二是也想憑藉這項特長成功翻身，甩去窮和尚的破袈裟，做個大名人，過上好日子。早年的山中苦修生活，懷素不講經，不坐禪，當和尚應該做的事情，他全不做；他不飲酒，不食肉，當和尚不該做的事情，他也全不做。寒來暑往，只做一件事，就是一心一意地練字，專攻智永《草書千字文》那種規矩的草書，天道酬勤，終成正果。

【圖 9-2】智永《草書千字文》（局部）

③ 長安成名

懷素千辛萬苦練成了一筆好草書，躊躇滿志地出了山，放眼望去，外面的世界果真很精彩。

此時的書法江湖，早已風向大變。「狂草之王」張旭的醉墨之舞，王氣、霸氣、狂氣三氣合一，排山倒海，勢如破竹。寫草書，先喝酒，越是大醉，越出好字，這是流行新潮。都這時代了，如果你還在規規矩矩寫草書，對不起，你 out（落後）了！外面的世界很精彩，外面的世界很無奈。短暫的沉默之後，懷素選擇了爆發。

懷素空懷了一身絕技，還沒出手呢，就 out 了。怎麼辦？不在沉默中爆發，就在沉默中死去。窮則變，變則通，他改弦更張，與時俱進，不做智永二世了，要改做張旭二世：既然他張旭被人稱「張顛」張瘋子，那我懷素也索性做一個瘋和尚，本來就不是個好和尚，不講經，不坐禪，現在破戒飲酒食肉又有何妨？反正豁出去了，一心一意玩叛逆！

張旭創狂草，玩叛逆，人家本性就是狂人，天生就愛叛逆。懷素呢？改學的狂草，改玩的叛逆，本來不是這樣的人，也不寫這樣的字，如此華麗轉身，全憑腦子活，能算計。就這樣，懷素快速應對新局面，努力適應新形勢，追上了時代的腳步，且搖身一變，一舉成為草書新勢力的傑出代表。

這個擁有最強大腦的和尚，生存智慧實在厲害！

懷素改換了草書門庭，從講規矩的智永門，跳槽到了愛叛逆的張旭門，這裡面當然有很功利、很世俗的一面，不過，話說回來，他也確確實實是真心迷上了狂草，迷上了張旭。

懷素接受新事物的能力特別強，反思能力也特別強。在山中苦修這一階段，他的偶像是智永。

智永寫草書有兩講兩不講。兩講，一講規矩，二講功夫；兩不講，一不講情感，二不講靈感。這些懷素本來全都照著執行了。現在，出了山，長了見識，看看張旭，再比比智永，他恍然開悟，寫草書，通了規矩，有了功夫，之後呢？又該講什麼呢？老子《道德經》有句話說得好，「反者道之動」，該反智永之道而行了，一要講情感，二要講靈感，而這方面最好的榜樣就是張旭。懷素喜新厭舊，拋棄了曾經的偶像智永，把張旭當成了新偶像，功利歸功利，心計歸心計，這起主導作用的其實還是張旭狂草的藝術魔力。

有了新偶像張旭，懷素先學醉酒，再學醉墨，然後回過頭來重寫《千字文》時，就寫出了新氣象。我們看懷素的《大草千字文》【圖9-3】，其筆走龍蛇，氣勢懾人。同樣的文字段落，對照張旭的《殘石千字文》【圖9-4】，懷素的王氣、霸氣、狂氣仍略遜張旭一籌。不過，再比比智永的《草書千字文》【圖9-5】，我們又不能不感歎，能夠從如此極端「尚法」的書風中徹底解放出來，是一次何等驚人的蛻變！

北上廣不相信眼淚，草根成名，最終的舞臺還得落到一線大城市。唐代的一線大城市有兩座，一是都城長安，二是東都洛陽。成功蛻變之後，懷素寫草書也有了一定的名氣。他先是在南方各個中小城市雲遊了一陣子，賺足了人氣之後，登高望遠，直指長安。

此時的懷素，有實力，也有人氣，可是想要在都城長安穩穩立足並打出一片天地，還是相當

懷素　天下第一明星書僧的炒作之道

【圖 9-3】懷素《大草千字文》（局部）

【圖 9-4】張旭《殘石千字文》（局部）

【圖 9-5】智永《草書千字文》（局部）

不容易，想要獲得成功，有一個條件絕對必不可少。什麼條件呢？官場人脈。整個中國古代社會，「官本位」之道一以貫之，唐代也不例外。像懷素這樣的民間書僧，任他水準再高，本事再大，如果沒有達官顯貴的提攜推介，也很難有機會在長安一鳴驚人。好在懷素老於世故、深諳此道，早就埋好引線，結交了官運亨通的禮部侍郎張謂張大人。張謂把懷素引為方外知己，一手安排他進京的方方面面事宜，早就為他鋪好了一條平坦的星光大道。

有了張謂這樣一位大人物的鼎力相助，懷素一入長安就一舉成名，當上了大明星、風頭之勁，甚至比當年長安市上狂草秀的張旭有過之而無不及。同時代的詩人任華在〈懷素上人草書歌〉中是這麼說的：

狂僧前日動京華，朝騎王公大人馬，暮宿王公大人家。誰不造素屏，誰不塗粉壁，粉壁搖晴光，素屏凝曉霜，待君揮灑兮不可彌忘。

　　　　　　　　　　　——任華〈懷素上人草書歌〉

素屏是雪白的屏風，粉壁是五彩的牆壁。狂僧懷素名動京城長安，王公大人爭相邀為座上賓，家家戶戶造素屏，塗粉壁，恭請這位明星和尚落墨揮毫。當年他沒沒無聞的時候，連芭蕉葉都得正反面省著用；現在成名了，素屏粉壁，想怎麼寫就怎麼寫。真是此一時彼一時，冰火兩重天啊！

4 偶遇顏真卿

懷素是個有心人，眾多顯貴名流寫給他的那些讚歌，他平時就很注意編集整理，日積月累，終於匯成了一部《懷素上人草書歌》。這麼重要的一部書即將面世，還有一件事情必須做在前頭。

什麼事情呢？請人作序。那麼，究竟誰才是為此書作序的最佳人選呢？

懷素選人，定標準特別高。首先，官位要高；第二，人品要高；第三，書品要高；第四，文品要高；第五，學品要高。而且，就算以上五高全都具備了，也還要符合這最後一條硬杠，必須是張旭的親傳弟子。

滿足懷素所有這些作序條件的，普天之下，張旭親傳弟子五高俱備的唯顏真卿一人而已。說來也巧，有一次，顏真卿因公事在洛陽暫時駐留，而懷素恰好雲遊至此，兩個人竟然不期而遇了。

顏真卿比懷素大二十六歲，本來就喜歡與僧人交遊，對於懷素這位明星書僧也早有耳聞，早就想會一會他，現在兩人見了面，自然很高興。懷素呢，不用說，更高興了，巧遇顏真卿這位當世書壇第一人，正好可以請他為《懷素上人草書歌》作序，正可謂「踏破鐵鞋無覓處，得來全不費工夫」。兩位書法大師相見恨晚，相談甚歡，很快就結成了忘年交。

懷素傳世的一件行草書小品《藏真帖》，記述了他與顏真卿的相識經過，我們來看看他是怎麼說的【圖9-6】。「懷素，字藏真，生於零陵，晚遊中州，所恨不與張顛長史相識，近於洛下偶

懷素　天下第一明星書僧的炒作之道

197 玖

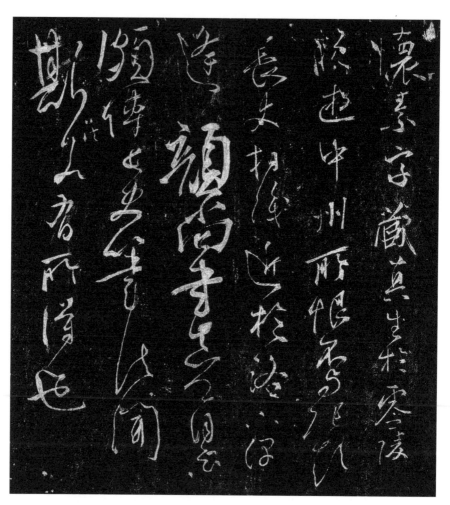

【圖 9-6】懷素《藏真帖》（局部）

逢顏尚書真卿，自云頗傳長史筆法，聞斯八法，若有所得也。」我懷素字藏真，出生在偏遠的零陵，很晚才有機會到中原遊歷，最遺憾的就是沒能與「張顛」張長史相識。最近我在洛陽偶遇刑部尚書顏真卿大人，他說他得了張長史筆法的真傳，聽他講筆法，我是相當有收穫啊！

洛陽相會，一見結緣，顏真卿和懷素兩位大師當然也要切磋一下書法。切磋的形式很別致，不比書功，比想法。顏真卿先問了一句：「大師的草書雄視古今，氣概不凡，請問有什麼獨得之祕嗎？」顏真卿這是在請懷素先出招。懷素也沒客氣，他自信滿滿地講道：「貧僧平日裡喜歡雲遊天下，寄情山水之間，遊目騁懷，信可樂也。每觀奇峰雲霧，心升凌雲之氣，寫起草書來，也能氣象萬千；又見飛鳥出林，驚蛇入草，迅疾靈動，從中領悟出草書的筆勢之道，下筆時也很淋漓痛快。」

懷素講這些話的時候，顏真卿一直不住地點頭微笑，表示讚賞。待懷素說罷，顏真卿略做沉吟，輕聲回了一句話：「比得上屋漏痕嗎？」聽了這句話，懷素立馬甘拜下風。為什麼懷素說了這麼多好想法，顏真卿只用了「屋漏痕」這三個字就把他比下去了呢？那麼究竟什麼是「屋漏痕」？奇峰雲霧，飛鳥出林，驚蛇入草，凡此種種自然物象在書法中體現出來，為什麼都比不過「屋漏痕」呢？

高手過招，比的其實就是境界。顏真卿做人的境界比懷素的高，寫字的境界比懷素的高，論想法境界還是比懷素的高。所謂「屋漏痕」，講起來一點兒都不複雜，就是雨後房檐的積水順著牆壁下漏

【圖9-7】顏真卿《祭姪稿》（局部）

留下來的痕跡。意思也很簡單，就四個字——順其自然。顏真卿認為，寫字用筆，就要像「屋漏痕」那樣，行於所當行，止於所不可不止，沒有任何刻意的成分，全順著自然的節奏走，這就成了。我們看他的稿書代表作《祭姪稿》【圖9-7】，就寫到了這種最高級的書法境界。

我們再看懷素的草書名作《苦筍帖》【圖9-8】，筆尖充滿彈性地飄忽旋轉，節奏感非常鮮明。

懷素細緻觀察並捕捉到了飛鳥出林、驚蛇入草的動態，然後將其轉化成草書的筆勢，確實是了不起的大天才。不過，這裡面或多或少還是有一點刻意的成分，不及顏真卿的字寫得自然。懷素悟性極好，善於學習他人長處。一聽顏真卿講「屋漏痕」，他馬上就明白了自己和這位當世書壇第一人境界上的差距，爽快認輸，非常有風度。

【圖9-8】懷素《苦筍帖》（局部）

一番切磋之後，懷素和顏真卿都從對方那裡學到了真東西，彼此之間惺惺相惜，友情也加深了。懷素趁熱打鐵，提出請求，希望顏真卿能為〈懷素上人草書歌〉作一篇序文。顏真卿欣然應允，當即寫下〈懷素上人草書歌序〉，贈予懷素。顏真卿寫的這篇序文，篇幅雖然不大，只有二百多個字，信息量卻不小，句句是行家里語。序文從草書在漢代的發端講起，簡要勾勒出這門藝術從漢到唐的發展歷程，尤其突出了張旭創造狂草的巨大歷史功績，接下來就從張旭自然過渡到了懷素：

　　忽見師作，縱橫不群，迅疾駭人，若還舊觀。

<div align="right">

——顏真卿〈懷素上人草書歌序〉

</div>

　　忽然有幸見到了法師之作，縱橫飛動，卓爾不群，快如閃電，驚心動魄，彷彿讓人回想起已故恩師張旭狂草的那種感覺。有了張旭親傳弟子顏真卿的權威認證，懷素與張旭狂草齊名的歷史地位終於徹底確立下來了。

《自敘帖》傳奇

顏真卿所寫的這篇〈懷素上人草書歌序〉，懷素全文轉引到了他的平生狂草第一得意之作《自敘帖》當中，可見其重視程度之高。

唐代宗大曆十二年（777），農曆十月二十八日，四十歲出頭的懷素，正處在人生最輝煌的頂點，功成名就，志得意滿，揮毫落紙如雲煙，一氣呵成寫下了平生狂草第一得意之作《自敘帖》。

此帖真跡現藏於「臺北故宮博物院」。

懷素的《自敘帖》，採用的是長卷形式【圖9-9】，長卷橫長七點五米左右。全帖共一二六行，六九八個字，鴻篇巨制，洋洋灑灑，站在「四十而不惑」的認識高度上，講述了自己的艱辛成名史和整個心路歷程，是中國書法史上的第一部明星自傳。在《自敘帖》的後半部分，懷素精心收錄了當時眾多顯貴名流讚美其狂草藝術的詩句。面對著如潮的讚美聲，懷素也說了些「愧不敢當」之類的客氣話，可是他滿心的歡喜，藏都藏不住，全都溢出了筆端。

欣賞一下《自敘帖》的一個片段【圖9-10】，為兩句詩，十個字，「狂來輕世界，醉裡得真如」，是當時大詩人錢起為懷素特製的形象寫真。「真如」是佛教用語，指佛性法身之根本，「醉裡得真如」，和「酒肉穿腸過，佛祖心中留」的意思差不多。這樣的形象寫真，懷素當然喜歡，寫起真如」，和「酒肉穿腸過，佛祖心中留」的意思差不多。這樣的形象寫真，懷素當然喜歡，寫起來也特別暢意。他下筆速度非常快，疾掃之下，出現了部分點畫筆鋒分岔的現象。書法術語叫「破鋒」，狂草中的破鋒用筆就像重金屬搖滾大師演唱中的破音，越到這種地方，越勁爆，越刺激，越過癮。

【圖 9-9】懷素《自敘帖》（局部）

【圖 9-10】懷素《自敘帖》（局部）

【圖9-11】懷素《自敘帖》（局部）

再來看《自敘帖》另一個片段【圖9-11】：「醉來信手兩三行，醒後卻書書不得。」這是御史大夫許瑤記錄的懷素醉書時刻。詩句中所寫的情境，有似曾相識之感。我們在前面曾經講過，張旭長安市上狂草秀，大醉之後，以頭代筆，醒了酒再寫，還真出不來當時那效果了。懷素現在呢，也是如此，醒了酒的寫不過醉酒的，一個「狂草之王」，一個「狂草王子」，果然是一脈相承啊！

不過，要真是論起寫字的筆性來，張旭與懷素二人其實是大不相同的，北宋最擅長草書的大書法家黃庭堅說得好：

蓋張妙於肥，藏真妙於瘦。

——黃庭堅《山谷題跋》

張旭的草書妙在寫得肥厚，懷素的草書妙在寫得瘦勁，一肥一瘦，各盡其美。我們比較一下張旭的《古詩四帖》和懷素的《自敘帖》【圖9-12】，二者肥瘦的反差的確相當明顯。張旭是筆尖和筆腹並用，按筆重，筆畫粗，能沉得下去；懷素則基本上只用筆尖，提鋒使轉，筆畫細，格外輕快靈動。懷素這種明顯區別於張旭草書的用筆方法，其實在很大程度上是借鑑了與他同代的篆書大家李陽冰寫小篆的用筆方法。李陽冰寫的小篆，別號「玉箸篆」【圖9-13】。箸就是筷子，玉箸就是玉製的筷子，想像一下，玉製的筷子，圓溜溜、細細的，結實瑩潤，李陽冰「玉箸篆」的線條就是這個感覺，懷素《自敘帖》草書的線條也是這個感覺。此帖一出，整個書壇為之拜倒，懷素也穩穩地坐上了張旭以後草書第一人的寶座。

【圖 9-12】張旭《古詩四帖》（局部，左圖）與懷素《自敘帖》（局部，右圖）比較

【圖 9-13】李陽冰《三墳記》（局部）

6

還鄉

許多年後，懷素老了，累了。滾滾紅塵中，瀟瀟灑灑走了一回，繁華過後，葉落歸根，回到了老家零陵。酒也喝膩了，名也出膩了，懷素由狂返正，從容寫下了人生最後一本《千字文》——《小草千字文》。我們看此帖的結尾部分【圖9-14】，「貞元十五年六月十七日於零陵，書時六十有三」，寫得既不狂也不怪，就是在規規矩矩、安安靜靜地寫字。此帖卷首有六十三歲的懷素的簽名【圖9-15】，「沙門懷素」，筆意自然淡遠，很有些「屋漏痕」的味道了。從狂放的《大草千字文》寫回到規矩的《小草千字文》，懷素所完成的，是人生中又一次驚人的蛻變。

寫完這本《小草千字文》後不久，懷素安然辭世，這一年，唐書的最後一位大師柳公權二十一歲，此時尚未在書壇嶄露頭角，不久的將來，他將成功創立「柳體」楷書，與顏真卿結成「顏筋柳骨」的史上最強楷書組合。那麼，柳公權日後能和「書史亞聖」顏真卿齊名，他的「柳骨」究竟是怎麼煉成的呢？請繼續關注下一講——唐書終結者柳公權。

【圖 9-15】懷素《小草千字文》的簽名（局部）

【圖 9-14】懷素《小草千字文》（局部）

拾

柳公權：「柳骨」是怎樣煉成的

【圖 10-1】顏真卿《麻姑仙壇記》（上圖）、柳公權《玄秘塔碑》（下圖）的字例比較

唐代有兩位柳姓的文化名人，古文家柳宗元，書法家柳公權。一個與唐文第一的韓愈並稱「韓柳」，一個與唐書第一的顏真卿並稱「顏柳」，都堪稱各自領域的絕對巨星。有意思的是，柳宗元和柳公權祖籍同為河東柳氏，五百年前果真是一家，算是同宗同族的遠親。柳宗元文集裡的一篇文章《柳州復大雲寺記》，是他為柳州大雲寺重建而寫的紀念碑文，當時立此碑，特邀的書丹人正是柳公權。柳文配柳字，珠聯璧合，相得益彰。

講到柳字，最流行的說法就是「顏筋柳骨」。古人品鑑詩文書畫，非常喜歡用筋骨、血肉、氣脈之類的詞語來比喻形容，這其實和古代的相人之術有一定聯繫。「顏筋柳骨」這

種說法，首創者是北宋寫《岳陽樓記》的范仲淹。這個詞概括顏真卿、柳公權兩家書法的特色，精煉傳神，所以很快流行起來。所謂「顏筋柳骨」，可以意會，亦可以言傳，就是說顏真卿的書法以筋力見長，柳公權的書法以骨力見長。我們來看兩組字例【圖10-1】，「顏筋」對「柳骨」，反差十分鮮明，筋勝之書彈性好，韌勁兒足；骨勝之書瘦硬、挺拔，有清氣。「顏筋」「柳骨」，兩種美，各有各的妙處。

柳公權的書法出於顏真卿而又能自出新意，那麼，其新意究竟何在呢？我們來看看《舊唐書·柳公權傳》中的以下說法：

體勢勁媚，自成一家。

—— 《舊唐書·柳公權傳》

「勁媚」這兩個字最精準地點出了柳字的新意所在，「勁」是指力量足，「顏筋」、「柳骨」，力量都足，「媚」是指姿態美，顏字樸實無華，一點兒都不媚；柳字既勁且媚，力量又足，姿態又美，新意就出在這裡。因此柳字「自成一家」，在中晚唐書壇一枝獨秀。

❷ 「筆諫」事件

在中晚唐政壇，柳公權始終沒有過什麼特別的作為，只是個無關輕重的小角色。得意也好，失意也罷，整個後半生的宦海沉浮，雲煙幻化，一切的一切，還得從他如何當上唐穆宗（820─824年在位）侍書這件事開始講起。

八二○年，唐朝的第十二任皇帝唐憲宗（805─820年在位）李純遭宦官謀殺後，二十六歲的太子李恒即皇帝位，是為唐穆宗。這位唐穆宗，年輕，有活力，性子急，好熱鬧，最愛打獵看戲，最不愛上朝聽政，做事不走心，跟著感覺走。有一天，唐穆宗跟著感覺走進了一座佛寺，一眼瞥見寺院牆壁上題有一首詩，詩好字更好，體勢勁媚，自成一家，他不由得看入了迷，喜歡得不得了。

唐穆宗向寺中僧人打聽：「題壁詩何人所作？」

僧人答道：「回陛下，題壁詩書皆十五年前進士柳公權所作。」

唐穆宗又問：「此人現在何處？」

僧人答道：「此人現在夏州。」

夏州的治所，在今天的陝西靖邊紅墩界白城子村，從漢到唐，一直是關中邊塞重鎮。那麼，柳公權此時又在夏州做什麼呢？是在做判官，即給夏州刺史李聽當機要秘書。柳公權為什麼會來到夏州做官呢？原來柳公權中狀元，是在唐憲宗元和元年（806），隨後任職九品秘書省校書郎，

任勞任怨，幹了十四年，始終沒能得到晉升機會。轉眼就已經四十多歲了，原地踏步這麼久，再

幹下去也沒什麼奔頭。俗話說，人挪活，樹挪死，柳公權鐵了心要調工作，他主動要求去夏州支邊。

還別說，真去成了，官階也升了一級，從九品校書郎升到了八品判官，唐穆宗在京城佛寺打聽他

情況的時候，他已經在夏州的這個新崗位上工作大半年了。

話說唐穆宗這位皇帝，想一齣是一齣，不定性，愛衝動，是個心急吃熱豆腐的奇葩男，現在

迷上了柳公權的書法，就非得見到柳公權本人不可。可是柳公權如今遠在邊關，怎麼見啊？想得

卻不可得，你奈人生何？

人生的緣分，有時候很奇妙的，有緣千里來相會這句話，用到唐穆宗和柳公權身上再合適不

過了。唐穆宗茶飯不思，中了邪似的，滿腦子的柳公權，沒想到、沒過幾天，想得的還真得了。

趕巧兒柳公權奉命回京奏事，要向皇帝面呈公文，彙報工作。朝堂大殿之上，唐穆宗美夢成真，

終於見到了朝思暮想的心中偶像柳公權。他一不看公文，二不談工作，上來就說了這麼一句：「我

於佛寺見卿筆跡，思之久矣！」好深情的「粉絲」告白啊！這位「粉絲」皇帝做事爽快，當即拜

偶像柳公權為右拾遺、侍書學士，要柳公權別再回夏州了，就留在自己身邊教書法。

可憐柳公權，本想在邊關有一番作為，實現曲線晉升的夢想，現在倒好，讓「粉絲」皇帝給

扣了，還糊裡糊塗地當上了侍書，外加個右拾遺，成了從八品官。官階比判官還降了半格，前途呢，

不好說，一切隨緣吧。既來之，則安之，樂天知命故不憂，柳公權好人好心態，想開了。無所謂，

教書法就教書法，當「粉絲」皇帝的偶像，也挺光榮的嘛。

第二天，柳老師書法課堂，開講啦！第一堂課，師生之間先相互熟悉一下，學生提問，老師回答，溝通溝通想法。誰知道，唐穆宗、柳公權一問一答，一個回合下來，這對師生的蜜月期就戛然而止了！這是什麼情況？

我們來看看《資治通鑑》中有關此事的記載：

上問公權：「卿書何能如是之善？」對曰：「用筆在心，心正則筆正。」上默然改容，知其以筆諫也。

——司馬光《資治通鑑》

唐穆宗問柳公權：「愛卿的書法為何能寫得如此精妙？」柳公權答道：「寫字用筆，關鍵在於心，心正了，筆就正。」就這麼一問一答，唐穆宗突然惱了，不說話了，臉色大變，認為柳公權這是在借書法說事兒，拐著彎兒地給自己提意見呢！那麼，柳公權究竟是不是在書法課堂上給皇帝上政治課呢？

關於這個問題，古人的意見一邊倒，普遍認定柳公權上的就是政治課，表面上講寫字用筆之道，實則在對皇帝人生觀不端正的問題展開批評教育，鐵骨錚錚，用心良苦。柳公權「筆諫」一事傳為千秋美談，幾乎已成定論。其實，在這個問題上，我們還有進一步商討的必要。侍書這一行，

大唐開國以來，第一個幹出名堂的是虞世南，當年虞世南給唐太宗做侍書，就是從「心」字講起的，先講「心為君，手為輔」，再講「心正氣和，則契於妙」。近兩百年後，柳公權給唐穆宗做侍書，同樣從「心」字講起。一句「用筆在心」，再接一句「心正則筆正」，把前輩同行的講義取過來，變變說法，又講了一遍，蕭規曹隨，沒什麼特別的。

真正特別的，是這位「粉絲」皇帝唐穆宗，強迫症症狀明顯，外加敏感型人格，想事兒不正。

人家唐太宗聽虞世南講「心正」時，一面認真做筆記，一面用心揣摩，態度多好！再看唐穆宗，平日裡自我放縱，本來就多少有點心虛。現在一聽柳公權講「心正」，馬上神經過敏，想多了，認為柳公權這是別有用心，諷刺自己。這種思考方式，用理論術語講，叫作「過度詮釋」。唐穆宗這個當事人「過度詮釋」，後人順著當事人的思路走，也都跟他一起「過度詮釋」了。結果呢，柳公權就被傳頌成了「筆諫」英雄。這種歷史的厚愛，其實是個美麗的誤會，柳公權本人可是萬萬當不起的。

這次所謂「筆諫」事件，柳公權本來就無意冒犯皇帝，按部就班，正常開講而已。新人新崗位，上班第一天，還沒摸清門道呢，就意外遭遇這樣的突發事件，真倒楣！在皇帝身邊做事，機會多，風險也大，伴君如伴虎。唐穆宗剛才還是笑盈盈的「小粉絲」一枚，一問一答的工夫，「粉絲」變「紫薯」，臉都氣紫了。書法課剛一開講就把皇帝氣成這樣，柳公權這回攤上大事兒了，他該怎麼辦？

柳公權這個人，心理素質超強大，能夠時刻保持一種合理的自我平衡，一方面，想升官，謀

發展，肯吃苦，在仕途上積極進取，而另一方面，又隨時能把所有一切看開放下，人淡如菊，心靜如水，寵辱不驚，隨遇而安。以上兩方面完美結合，柳公權獨特的生存智慧密碼也就設置好了。

現在，牛刀小試，對付區區一個小心眼兒、愛胡思亂想的年輕皇帝，還叫事兒嗎？

唐穆宗「粉絲」變「紫薯」，柳公權只當沒看見，繼續悶頭講課，該怎麼講就怎麼講，偶像不偶像的無所謂，老師還得好好當。這麼一來，無招勝有招，唐穆宗倒是不好發作了。一口惡氣咽回到肚子裡，氣鼓鼓地坐那兒聽，一隻耳朵進，一隻耳朵出，還沒拿筆呢，就厭學了。

厭學歸厭學，生氣歸生氣，在此一言不合引發的冷戰中，唐穆宗畢竟讓柳公權的淡定氣度給鎮住了，從此對這位書法老師頗存了幾分敬畏之心，時不時地也擺擺樣子，跟柳公權學寫上幾筆。兩年以後，唐穆宗甚至還主動給這位書法老師提了職，把他從右拾遺提成了右補闕，他的官階由從八品變為從七品，升了一級。

又過了兩年，年僅三十歲的唐穆宗意外駕崩，他留下的五個兒子，接下來竟然有三個做了皇帝，依次是唐敬宗李湛（824—826年在位），唐文宗李昂（826—840年在位），唐武宗李炎（840—846年在位），這種情況，在唐代歷史上絕無僅有。柳公權先是與唐穆宗結書法緣，其後又連續給唐敬宗、唐文宗當書法老師，從四十三歲到六十三歲，三朝侍書二十載，這種情況，在唐書歷史上同樣絕無僅有。

3 君臣知音

柳公權的二十載侍書生涯中，最舒心的時光是在唐文宗時期度過的。自「安史之亂」之後，大唐王朝日漸衰落，藩鎮割據，宦官專權，兩大危機愈演愈烈。中唐政局動盪，宦官權力之大，甚至到了直接操縱皇帝的廢立生殺的地步。唐文宗之前的唐敬宗，當政僅僅兩年多，就被宦官謀害了。唐文宗即位後，不甘心再當傀儡皇帝，他有治國興邦的理想和志向，曾兩次計畫誅殺宦官，可是兩次行動均告失敗。

唐文宗壯志未酬，心情十分苦悶，特別需要有個能談得來的人在自己身邊陪著說說話。三朝侍書元老柳公權人品好，行事正，舉止得體，談吐大方，唐文宗平時和他談論詩文，學習書法，受益良多。本來就很器重他，現在物色陪聊人選，一下子就想到了這位老侍書。柳公權這個人，適應能力特別強，好人好心態。他陪皇帝聊天，潛移默化，把唐文宗的心病也聊癒了不少。聊著聊著，這對君臣竟然聊成了知音，有時甚至還會秉燭夜談。這情誼，比比當年的唐太宗與褚遂良，恐怕也是有過之而無不及吧！

有一年，夏日炎炎的一天，唐文宗突然有了詩興，找來柳公權還有幾位宮中學士聯句作詩。

所謂「聯句」，是一種多人一起作詩的形式，帶有競技遊戲性質，由一個人先起頭，出第一句或第一聯，然後其他人一聯一聯地依次往下接，最後連成意思連貫的一整首詩，算是集體創作的作

品。「聯句」這種詩歌文化，據說在西漢時期就興起了，在唐代更是相當流行。

這一天，唐文宗發起了聯句詩會，他先起頭，出了第一聯：

人皆苦炎熱，我愛夏日長。

什麼意思？一般人都苦於夏日炎熱，而我呢，單單喜歡這季節的日長夜短。馬上要接第二聯的正是柳公權。

我們看他接的句子：

薰風自南來，殿閣生微涼。

薰風就是和風。和風從南面吹過來，殿閣之上生出了微微的清涼。大白天，不悶熱，很愜意，題定下來了，「我愛夏天」，下面的人要順著這個主題往下接。唐文宗把詩的主

因此，「我愛夏天」，他接上了。

接下來，又有五位學士依次接了五聯，可是唐文宗單單反覆吟誦柳公權的那兩句，認為是不可多得的好詩。其實，柳公權的詩順口拈來，意思也很平常，未見得好到哪裡去。唐文宗喜歡柳公權這個人，愛屋及烏，不論柳公權的詩作成啥樣，他都覺得好。

唐文宗想，不能讓這樣的好詩隨風而逝，要把它保留下來。而且還要以柳公權最擅長的書法形式把它保留下來，他當即給柳公權布置了一個小任務，讓他把剛才口占的那兩句詩寫在大殿的牆壁上。「薰風自南來，殿閣生微涼」，只有十個字，大殿的牆壁面積很大。字也要相應地寫得大一些，才撐得起來。柳公權胸有成竹，一揮而就，每個字的字徑都在五寸左右，「體勢勁媚，

自成一家」。

旁觀眾學士一片喝彩，唐文宗更是大聲讚歎道：

鍾、王復生，無以加焉！

—《舊唐書・柳公權傳》

「鍾」是指三國時期的大書法家鍾繇，「王」是指東晉時期的「書聖」王羲之。在中國書法史上，鍾繇、王羲之這二位，那可都是神一樣的人物啊。現在，唐文宗說了，就算鍾繇和王羲之復生，來寫這十個題壁大字，也不會比我們大唐的柳公權寫得更好！唐文宗對柳公權的書法評價之高，也真稱得上「無以加焉」。

4 《玄秘塔碑》傳奇

八四○年，唐文宗駕崩，新皇帝唐武宗上了台。這位唐武宗好武不好文，對練字一點兒興趣也沒有。所以授了柳公權一個從三品右散騎常侍的二線閒散官職，把柳公權從身邊打發走了。

唐武宗會昌元年（841）歲尾，卸去侍書之任一年多以後，六十四歲的柳公權終於百煉功成，

柳公權「柳骨」是怎樣煉成的

223 拾

推出平生第一得意之作《玄秘塔碑》，並以此奠定了自己唐書超級巨星的歷史地位。《玄秘塔碑》原石現藏於西安碑林，是「柳體」楷書藝術登峰造極的銘心絕品【圖10-2】。

【圖 10-2】柳公權《玄秘塔碑》（局部）

【圖 10-3】柳公權《玄秘塔碑》（局部）

《玄秘塔碑》的碑主是一位高僧，法號「端甫」。端甫法師於唐文宗開元元年（836）圓寂，唐文宗親賜諡號曰「大達」，又親賜盛放其骨灰的寶塔曰「玄秘」。《玄秘塔碑》就是如此得名的。

在端甫法師圓寂已有五年，唐武宗即位不久的時候，這座《玄秘塔碑》突然立起，這裡面其實頗有些玄機。

這位新皇帝唐武宗，一向通道不信佛，一登上皇位就一心開展反佛滅佛運動。如此一來，有位虔心信佛的在家居士可坐不住了。此人名叫裴休，是《玄秘塔碑》碑文的撰寫者，此時任職朝散大夫兼御史中丞。裴休的政治嗅覺非常敏銳，一覺察到唐武帝反佛滅佛的意圖，馬上行動起來，用給端甫法師立碑打掩護，大肆宣講佛教如何如何利國利民。

我們看《玄秘塔碑》結尾處的兩句話【圖10-3】：「巨唐啟運」、「大雄垂教」。它的意思是，大唐國運昌盛，佛教居功至偉。這擺明是和官方現行行政策對著幹呢！立碑有風險，書丹須謹慎啊！

作為《玄秘塔碑》的書碑人，柳公權此時已經六十四歲了，慣看秋月春風，閱人閱世多矣，豈會不知此中風險？那麼，既然如此，柳公權為什麼還要甘冒風險寫此一碑呢？原因主要有三點：

第一，為朋友。柳公權與裴休共事多年，兩人因志趣相投而結為密友。柳公權的性格屬於兩面互補型，他平日裡謹慎低調，明哲保身，遇到緊急關頭，為朋友赴湯蹈火，在所不惜，該出手時就出手，「縱死猶聞俠骨香」。

第二，為佛祖。對於佛教，柳公權雖然遠不如好友裴休那樣全情投入，可是也有一定的虔敬心，思想上對佛教義理感興趣，寫字也喜歡寫佛教題材的東西。很多人平日裡禮佛敬佛，現在一看皇帝一心反佛滅佛，馬上就倒戈了。柳公權不屑與此輩為伍，以前禮佛敬佛，現在還禮佛敬佛，絕不做隨風倒的牆頭草。

第三，為自己。柳公權宮中侍書二十載，職業倦怠自然免不了，可是這樣的生活年復一年地過下來，畢竟習慣了。現在，唐武宗一上臺，二話不說，就把他打發到了宮外。雖然對他來講，這也算是一種解脫，可是新生活、新工作，一切重新開始，都六十多歲的人了，難呀！人活一口氣，頂風上，寫《玄秘塔碑》，與新皇帝的新政策唱一唱反調，柳公權爭的就是這一口氣。

柳公權寫《玄秘塔碑》，為朋友，為佛祖，為自己，誰都為了，就是沒為皇帝。唐武宗會不會很生氣？後果會不會很嚴重？這個真沒有！這位唐武宗，儘管他不喜歡書法，起碼還知道柳公權是個難得的人才。老先生偶爾鬧鬧情緒，很正常，沒什麼，可以理解，不跟他一般見識就是了，

留著他，養起來，早晚用得上。

兩年以後，唐武宗有一次巡視京師禁軍神策軍，需要立碑紀念，結果還真就用上了柳公權這位書法人才。這一次，柳公權奉詔寫下的《神策軍碑》【圖10-4】與先前的《玄秘塔碑》雙璧輝映，共同體現了柳體書法的最高成就。對比兩塊柳體名碑，它們的風格還是有一定區別的，《神策軍碑》是既有骨，又有肉，骨感裡面含著豐滿；《玄秘塔碑》是只見骨，不見肉，滿眼硬生生的骨感。

如果你想品嘗最純正的「柳骨」味道，首選還得是《玄秘塔碑》。

在柳公權的「柳骨」之前，最以骨力著稱的是「書聖」王羲之的書法。王羲之有件小楷名作《東方朔畫贊》。我們來欣賞其中的一個片段【圖10-5】，骨力錚錚，字形修長。《玄秘塔碑》自成一家的「勁媚」之美，其實在這裡連著根呢。

在整個書法史上，筆性方面最接近王羲之的人就是柳公權。骨力型的書法，點畫的硬度特別高，用筆尤其要乾淨俐落，要有一種筆勢震動的內在爆發力。我們看《玄秘塔碑》的六個「之」字【圖10-6】，頓挫有力，提按分明，尤其是最後的捺筆，一波三折，真有千鈞之力，而行筆的節奏又是那麼脆爽鮮明，簡直是把柔軟的毛筆用成了鋒利的刻刀。這樣的好字，真正當得起「入木三分」這個成語。

「用筆在心」、「書為心畫」，柳公權的書法和他的人格也是高度統一的，北宋的那位「毒舌」米芾很有意思，一方面大罵柳字「醜怪」，另一方面又換了一副面孔，大聲為柳字點讚：

柳公權 「柳骨」是怎樣煉成的

【圖 10-4】柳公權《神策軍碑》（局部）

【圖 10-5】王羲之《東方朔畫贊》（局部）

【圖 10-6】柳公權《玄秘塔碑》的「之」字例

歷來品評柳字者，就要數米芾這句話最能點中關鍵。

柳公權如深山道士，修養已成，神氣清健，無一點俗塵。——米芾《海岳名言》

「難得糊塗」

柳公權晚年時書法爐火純青，名氣大得不得了，求字的人也多得不得了。就連外國的使節來朝貢，也往往多備專款特購柳書。遇有公卿大臣去世，家人立碑，如果誰沒能請出柳公權寫碑，甚至會被外人傳為不孝。

柳公權好人好脾氣，幾乎有求必應，他於錢財之事一向淡然，給人寫碑的潤筆實在推不掉，就隨便往家中櫃櫥一放，根本不上鎖。管家見他如此不在意，膽子大起來，主人放多少錢，他就拿多少錢，把櫃櫥當提款機了。柳公權難得糊塗，只當沒看見，錢這東西，他確實不在意，單單在意一套古色古香的純銀酒杯。怕管家偷，特地打包裝好，密封得嚴嚴實實。這回看你怎麼偷？過了可是，萬萬沒想到，道高一尺，魔高一丈，管家手段高明，酒杯取走，包裝還能保持原樣。

很長一段時間，柳公權有一次偶然想起了他那套寶貝銀杯，想拿出來玩玩。裡三層外三層，好費力才打開包裝，定睛一看，銀杯早已不翼而飛，一下子急了，馬上找來管家質問。誰知管家就是一口咬死了，不知道，不知道，銀杯早已不翼而飛，一下子急了，馬上找來管家質問。誰知管家就是這位曠世神偷，無招勝有招這一招，讓人家使在了前面。這回他也沒招了，只得甘拜下風，小聲嘀咕了一句：「銀杯大概羽化登仙了吧！」然後呢，就不再提這事兒了，該幹嘛幹嘛，好人好心態，難得糊塗，活到了八十八歲，盡享天年。

唐史三百年，唐書三百年；書運同國運相牽，書脈同國脈相連。最後一百年，國運衰，書運亦衰；國脈微，書脈亦微。偌大書壇，人才凋零，只靠柳公權這最後一位大師隻手擎天。衰世「柳骨」繼盛世「顏筋」，筆力難分伯仲，氣象大為不及，正所謂「夕陽無限好，只是近黃昏」。一部唐書傳奇，往事並不如煙，看唐書唐史三百年盛衰之變，感慨系之矣。